Photographie numérique / paysages

97-B, Montée des Bouleaux, Saint-Constant, Qc, Canada, J5A 1A9
Tél. . (450) 638-3338 / Télécopleur : (450) 638-4338
Site Internet : www.broquet.qc.ca
Courriel : info@broquet.qc.ca

Couverture avant :
photo du bas : 3- de Thomas Herbrich.

Couverture arrière : photo à gauche de Bob
Reed, photo à droite de Thomas Herbrich.

Titre original : A comprehensive guide
 to digital landscape photography
Publié par : AVA Publishing SA
Copyright © AVA Publishing SA 2003
All right reserved

Pour le Québec :
Infographie page couverture
 Brigit Levesque
Éditeur : Antoine Broquet
Copyright © Ottawa 2003
Broquet inc.
Dépôt légal — Bibliothèque nationale
 du Québec
1er trimestre 2004

Pour la France : Copyright © Dunod éditeur

Imprimé à Singapour

ISBN 2-89000-629-8

Données de catalogage avant publication (Canada)

Clements, John

 Photographie numérique : paysages

 (Photo pratique)
 Traduction de : A comprehensive guide to digital
landscape photographie.

 ISBN 2-89000-629-8
 1. Photographie de paysages. 2. Photographie
numérique. I. Titre. II. Collection.

TR660.C5314 2003 778.9'36 C2003-941578-3

Pour l'aide à la réalisation de son programme éditorial, l'éditeur
 remercie :
Le Gouvernement du Canada par l'entremise du Programme
 d'Aide au Développement de l'Industrie de l'Édition (PADIÉ) ;
La Société de Développement des Entreprises Culturelles
 (SODEC) ;
L'Association pour l'Exportation du Livre Canadien (AELC).
Le Gouvernement du Québec - Programme de crédit d'impôt pour
 l'édition de livres - Gestion SODEC.

Photographie numérique / paysages

John Clements

Sommaire

Introduction

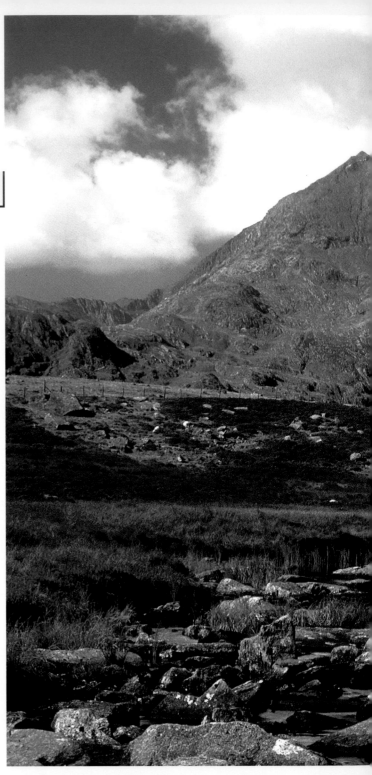

Depuis la nuit des temps, l'homme s'est intégré au paysage. En dépit des craintes qu'ils éprouvaient, nos lointains ancêtres prirent du temps et sans doute du plaisir à évoquer leur environnement et leur mode de vie en dessinant sur les parois des cavernes.

Au XIXᵉ siècle, la découverte de la photographie permit enfin une représentation objective de la réalité. Par le choix d'un type de film, par l'emploi de filtres, par des manipulations de laboratoire, etc., certains proposèrent néanmoins leur propre interprétation du monde naturel. Mais avant l'ère de la photo numérique, nul créateur ne disposait de possibilités illimitées de concevoir et d'élaborer ses œuvres. À vrai dire, l'art photographique n'a jamais connu de meilleure époque que la nôtre.

Il y a ceux qui préfèrent enregistrer leurs images sur film avant de les « numériser » avec un scanner, plutôt que de les « capturer » directement avec un appareil numérique : le choix est personnel, car les deux méthodes peuvent conduire aux meilleurs résultats. L'ambition de ce livre est d'explorer toutes les possibilités d'une technologie évolutive, en tenant compte de ce qui a déjà été fait, de montrer ce que le numérique ajoute à la photo traditionnelle, enfin de faire découvrir de nouvelles voies d'expression.

Quel que soit votre niveau de connaissance, ce livre va encore plus loin. Après la prise de vue, comment améliorer l'image grâce à des interventions relativement simples et rapides ? Quand plusieurs options se présentent à vous, quelle meilleure décision devez-vous prendre ? Vous trouverez dans cet ouvrage une foule de suggestions, des explications techniques limpides et de magnifiques exemples qui vous guideront sur le chemin de la réussite. Qu'il s'agisse d'une représentation classique du paysage ou d'un saisissant panorama, vous voilà désormais au plein cœur de l'univers numérique.

Je vous souhaite le plus grand succès.

John Clements

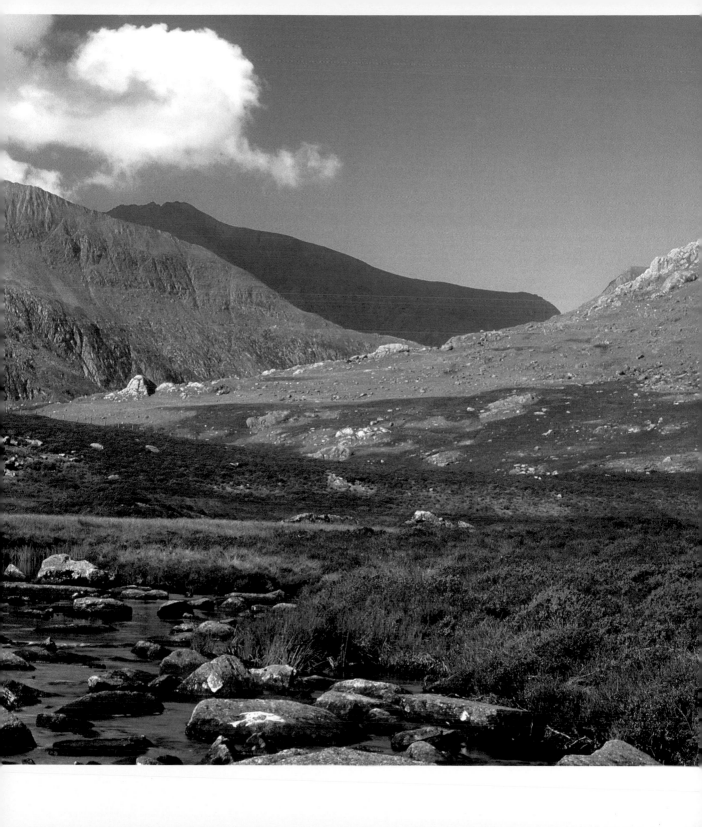

Commentaires

Dans beaucoup de cas, le photographe nous communique ici ses propres pensées.

Comment aborder au mieux ce livre

Les différentes façons de représenter le paysage sont exposées en huit chapitres. En analysant la manière dont beaucoup de photographes traitent leur sujet, on peut en tirer une foule d'idées applicables à d'autres genres de photos de paysage. En fin d'ouvrage, un appendice permet de se référer rapidement aux termes utilisés et indique les pages où se trouvent les informations désirées.

Chaque double page explique comment l'image représentée a été créée, avec des remarques et informations pertinentes permettant de mieux comprendre la vision personnelle et les motivations du photographe, d'autant qu'elles sont souvent accompagnées de ses propres commentaires. Les sujets analogues ayant été regroupés, vous pouvez plus facilement vous concentrer sur votre domaine de prédilection, tandis que l'ensemble de l'ouvrage montre quels autres styles et techniques peuvent également être mis en œuvre.

« Cela ne me coûte rien de remplir la carte-mémoire de mon appareil avant de le ranger et de rentrer chez-moi. »

Approche directe

Vous gagnerez beaucoup de temps en postproduction en cadrant et en donnant l'exposition correcte à la prise de vue. Cette image qui n'a demandé que très peu de traitement logiciel ultérieur en est un exemple typique.

Introduction

> **PdV numérique**
> filtre polarisant
> correction d'exposition
> dépoussiérage
> contraste automatique
> saturation
> flou intérieur
> accentuation
> filtre médiane
> tirage jet d'encre
> économiseur d'écran

Organigramme

Il énumère, étape par étape, les transformations apportées à l'image depuis la prise de vue. Il permet de constater rapidement les différences ou similitudes de traitement entre les différentes images du livre, et aussi de juger d'un coup d'œil quelle est la plus ou moins grande part de « valeur ajoutée » par les opérations de postproduction.

44 Le paysage aquatique

Intitulé de la section

Conseils

Au-delà de l'image représentée, des conseils pratiques de l'auteur et du photographe.

Images

Le paysage a inspiré les créateurs bien avant la naissance de la photographie. Il existe aujourd'hui d'innombrables images dont on peut s'inspirer, mais qui ont été créées par chaque artiste en fonction de sa sensibilité ou de ses besoins. Ce livre reflète cette diversité des approches, qui va de la représentation classique à l'interprétation surréaliste du paysage. Quelles que soient vos préférences, photo numérique ou prise de vue en grand format avec ses travaux de laboratoire, certains exemples donnés dans ce livre sont forcément plus en rapport de votre conception personnelle de l'art du paysage.

Menus-écrans

Parce qu'ils détaillent les réglages à utiliser à chaque étape importante du processus, les menus-écran sont le moyen rapide et très instructif de contrôler visuellement tous les aspects de l'image numérique et d'obtenir d'emblée les meilleurs résultats.

Prise de vue – Traitement – Résultats

La section Prise de vue concerne tout ce qui se passe avant l'instant du déclenchement : l'équipement du photographe, les raisons qui lui ont fait choisir ce sujet, souvent, quelques indications sur les particularités du site. Puis vient l'importante section Traitement, soit le « développement » de l'image en différentes étapes dans l'ordinateur. Elle met l'accent sur les améliorations que l'on peut apporter à l'image au bénéfice de la création. Enfin la section Résultats révèle comment l'image a été exploitée, soit par besoin d'expression personnelle, soit pour l'usage professionnel. Dans l'ensemble du texte, les points les plus importants sont soulignés ou mis entre parenthèses

Voyez ce qui se passe du côté de la sous-exposition.

Plus de pixels sur le capteur signifie plus de choix.

N'hésitez pas à expérimenter au maximum.

1/ Image originale.
2/ Réglage de la saturation couleur.
3/ Emploi du filtre Médiane afin de réduire le bruit dans l'image.

2 Teinte/saturation

Modifier : Global

Teinte : 0
Saturation : -18
Luminosité : 0

OK
Annuler
Charger...
Enregistrer...

☐ Redéfinir
☑ Aperçu

3 Filtre médiane

OK
Annuler
☑ Aperçu

100 %

Rayon : 3 pixels

Prise de vue

La photo [1] a été prise tard dans l'après-midi d'été par Steve Vit, sur un site appelé « les 12 apôtres » dans l'état de Victoria, Australie. Quand il n'est pas sûr de l'exposition à donner, Steve préfère sous-exposer, car il est plus facile de « faire venir » des détails dans les ombres que de « retenir » des hautes lumières surexposées : ici, la correction d'exposition était de – 0,5 IL.
Pour ce qui concerne l'exposition, on peut considérer qu'un APN se comporte comme le film inversible, c'est-à-dire avec une faible marge d'erreur. Un polariseur circulaire et un filtre anti-UV étaient montés sur l'objectif. Pour le reste, exposition automatique en modes résultat « paysage » et « crépuscule ».

Traitement

Chaque fois que possible, ce photographe s'efforce de cadrer définitivement ses images à la prise de vue, mais il reste toujours quelques améliorations à apporter lors du traitement. Le contraste de l'image fut ajusté automatiquement, suivi d'une augmentation en manuel du niveau de saturation couleur [2]. On appliqua ensuite du flou intérieur [Filtre > Bruit > Flou intérieur] et accentuation à l'image. L'intervention finale consista à sélectionner des parties du ciel et y appliquer le filtre Médiane [Filtre > Bruit > Médiane] [3] avec un rayon de 3 pixels.

Résultats

Cette image a participé à un concours photographique organisé sur le Web. Des tirages furent exécutés pour la famille et les amis, ainsi qu'une version économiseur d'écran pour d'autres personnes.

Intitulé de la double page

L'esprit numérique

Voir en numérique

Taille du capteur

On ne peut être que fasciné par la manière dont un **APN** capte la lumière pour la convertir en image. Bien que certains photographes ne s'intéressent pas à la technique et préfèrent forger leur opinion sur les résultats, <u>la réalisation de bonnes photos requiert un minimum de connaissances de base.</u> Pour atteindre la qualité théorique optimale, vous devez avoir pleinement conscience des avantages et des limites du procédé ; cela vous fera finalement gagner beaucoup de temps.

Comme pour le film, la taille du capteur imageur est indiquée en millimètres. La grande majorité des appareils à film – compacts ou reflex – sont de format 24 × 36 mm. C'est pour cela qu'il sert de standard de comparaison avec la taille du capteur. Si le capteur est 24 × 36, on dit qu'il est « plein format ».

<u>Un appareil numérique pourvu d'un capteur plein format a donc la capacité d'enregistrer la même surface d'image qu'un appareil à film</u>, ce qui facilite la sélection de la focale donnant l'effet spécifique désiré, particulièrement si vous avez pratiqué la photo argentique avec un appareil de ce format.

Mais quand le capteur imageur de l'APN est de plus petite taille – ce qui est le cas de tous les compacts et de plusieurs modèles reflex – ses dimensions réduites pour une même longueur focale embrassent un champ plus réduit. Si vous opérez à la même distance du sujet, l'objectif se comporte en fait en plus longue focale, ou comme si vous vous étiez rapproché de votre sujet.

Longueur focale

L'effet obtenu dépend des dimensions exactes du capteur de l'appareil, en relation avec le plein format, mais typiquement – dans le cas des reflex numériques actuels – avec un coefficient de conversion de focale compris entre 1,3 × et 1,7 ×. Pour bénéficier du même angle de champ qu'en plein format, vous devez donc utiliser un objectif offrant un plus grand angle de champ, autrement dit qui soit de plus courte focale.

Le photographe qui pratiquait le moyen format sur film 120 à cause de la haute qualité de l'image peut de même équiper son boîtier d'un dos numérique. Comme ci-dessus, le rapport entre la taille du capteur et le format de l'appareil (4,5 × 6 cm par exemple) permet de calculer le coefficient de conversion de focale.

1/ Par convention, un capteur de même format 24 × 36 mm que le film 135 est appelé « plein format ».

2/ Voyez ci-dessous le tableau comparant le capteur plein format à un capteur plus petit.

3/ Quelle est la focale « équivalente 24 × 36 » pour un capteur de taille donnée ?

4/ Le rapport longueur/hauteur ou ratio du format 24 × 36 est de 3:2 ; certains photographes paysagistes préfèrent cependant adopter un format « panoramique », de ratio 3:1, par exemple.

Beaucoup d'appareils de moyen format peuvent être équipés d'un dos numérique remplaçant le dos à film et générant de lourds fichiers. Certains doivent être connectés à un ordinateur portable de manière à transférer les images au fur et à mesure des prises de vues.

3 Longueurs focales équivalentes

Longueur focale en 24 × 36 mm	Angle de champ avec capteur plein format	Focale équivalente avec capteur 1.5 x
14 mm	114°	21 mm
17 mm	104°	25,5 mm
20 mm	94°	30 mm
24 mm	84°	36 mm
28 mm	74°	42 mm
50 mm	46°	75 mm
85 mm	28°	127,7 mm
135 mm	18°	202,5 mm
200 mm	12°	300 mm
300 mm	8°	450 mm
500 mm	5°	750 mm

2 Format du capteur

Capteur numérique

Plein format

4 3:1

3:2

4:3

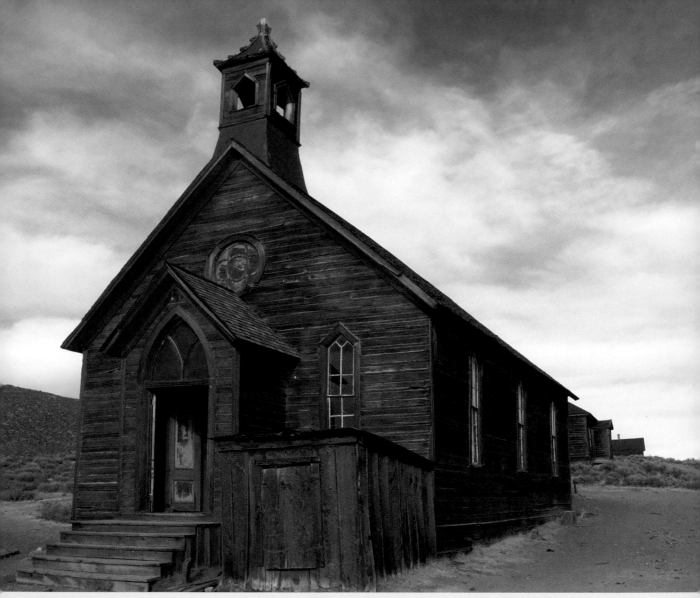

Optimiser la prise de vue

Quels que soient les moyens utilisés – performances de l'appareil, qualité de la composition – l'environnement naturel prend toujours le pas sur ce qui est fait de la main de l'homme. **Cette image a été prise par Ron Reznick avec un reflex numérique de classe professionnelle. Le photographe à qui nous devons ce bel exemple est convaincu que la prise de vue en numérique et l'emploi du logiciel spécifique permettent d'atteindre le plus haut niveau de qualité technique.**

! Familiarisez-vous avec l'histogramme, sachez l'interpréter et travailler avec lui. C'est un outil essentiel, tant lors de l'acquisition de l'image que durant son traitement.

! Exposez pour les hautes lumières, mais « traitez » les ombres et les demi-teintes. Vous bénéficierez ainsi de la dynamique maximale du procédé.

Prise de vue

Bodie est une ville fantôme des High Sierras au nord-est du lac Mono aux États-Unis ; elle fut désertée après l'épuisement des mines. Le reflex numérique – à capteur plus petit que le plein format – était équipé du zoom grand-angle 17-35 mm f/2,8. De fait, l'image a été prise à une focale équivalente à un 25 mm en 24 × 36. Le photographe s'est efforcé d'obtenir la qualité d'image optimale, tout d'abord en enregistrant la vue en fichier RAW et en profondeur couleur 12-bit, générant un fichier de 7,5 Mo. La résolution de capture est de 2 000 × 1 312 pixels ; la balance des blancs a été réglée manuellement sur 5 200 K. L'analyse critique de l'histogramme a permis de régler de façon optimale l'exposition pour les hautes lumières, en évitant ainsi la surexposition et la perte de détails dans les régions les plus lumineuses du ciel.

Traitement

Grâce au logiciel externe spécifique de traitement de l'appareil, les données RAW furent converties en fichier JPEG (au plus faible taux de compression). On y a ajouté des réglages de Niveaux et Accentuation moyenne. Après importation dans Photoshop, on a utilisé le tampon de duplication (ou « outil de clonage ») afin d'éliminer les taches de poussières présentes sur le capteur au moment de la prise de vue, puis un léger recadrage et insertion des indications de copyright. Enfin, redressement de la perspective des lignes verticales du bâtiment [3].

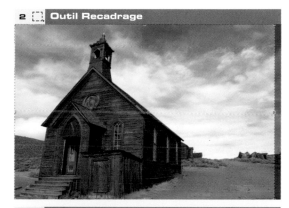

2 ⬚ **Outil Recadrage**

3 ⬚ **Recadrage/Perspective**

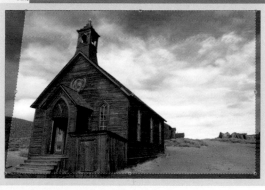

1/ Vue originale : focale 17 mm, sensibilité 200 ISO, 1/250 s f/11.
2/ L'image a d'abord été recadrée avec l'outil « Recadrage » de Photoshop.
3/ Puis, emploi de la fonction « Correction de perspective » de l'outil Recadrage.

Résultats

Cette image a pris place dans le portfolio du photographe. Les épreuves sont le plus souvent tirées avec une imprimante jet d'encre de format A3, sur papier mat épais. Occasionnellement, les œuvres de ce photographe sont tirées sur imprimante de grand format sur papier mat, aquarelle ou « textile ».

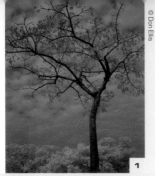

© Don Ellis

1

« La photographie nous présente les images du monde. La photographie infrarouge nous en offre des aspects normalement invisibles, qui nous surprennent et nous interpellent. »

La technique classique revisitée

Beaucoup de techniques employées par les photographes peuvent être qualifiées de « spéciales » : la photographie infrarouge (IR) est l'une d'elles. Ainsi que nous le verrons en parcourant cet ouvrage, elle est plus facile à pratiquer en numérique qu'on ne le croit généralement. En infrarouge, l'image prend un aspect légèrement surréaliste : la scène photographiée est immédiatement reconnaissable, mais ses modifications sont le plus souvent bénéfiques.

> prise de vue numérique

> données **RAW**

> fichier **TIFF**

> Photoshop

> définition point noir/point blanc

> accentuation

> tirage jet d'encre

> Web

Prise de vue

Où qu'il se trouve, Don Ellis a toujours un appareil photo avec lui. La photographie IR demandant l'emploi d'un filtre qui transmet l'infrarouge proche mais « coupe » la plus grande partie du spectre visible, la quantité de lumière atteignant le capteur en est très diminuée. Par conséquent, les conditions opératoires furent 1/10 s f/2 (avec une correction d'exposition de − 1/3 IL), la sensibilité étant réglée sur 50 ISO. L'appareil était un compact numérique haut de gamme, dont l'objectif a une focale équivalente de 34 mm en 24 × 36. Le photographe découvrit ce coin de nature dans lequel les trois éléments – la haie, l'arbre et les nuages –, chacun avec sa texture particulière, se composent harmonieusement. L'appareil était, bien entendu, monté sur pied.

Traitement

Le post-traitement est relativement simple : conversion à partir des données RAW, définition des points noir et blanc, accentuation avec légère augmentation de la saturation. En photo IR, le réglage de balance des blancs (BdB) peut apporter quelque chose, cependant, il s'est avéré que la définition des points blanc et noir dans Photoshop, après conversion du fichier RAW en fichier TIFF, ajoutait un « frémissement » de fausse couleur : ici, l'agréable dominante rosée. Une approche alternative aurait été d'adopter une valeur de BdB préréglée d'un programme tel que « BreezeBrowser » [www.breezesys.com], lequel diminue l'effet de fausse couleur en donnant un aspect plus naturel avec une dominante colorée moins prononcée, mais cela aurait conféré moins d'impact à l'image. Pour finir : Courbes Auto et Accentuation.

Résultats

Don a développé cinq options de tirage pour ses images infrarouges, qui sont : fausse couleur (parce que le filtre utilisé laisse passer certaines radiations colorées), image noir et blanc (Niveau de gris), bichromie (duotone), trichromie (tritone) et enfin quadrichromie (quadtone).

Avec le filtre Rendu > Nuage, la fausse couleur est plus douce et agréable. Les épreuves ont été tirées en jet d'encre sur papier mat de qualité photo. Cette photographie est résidente sur le Web ; vous la retrouverez avec bien d'autres sur le site www.kleptography.com.

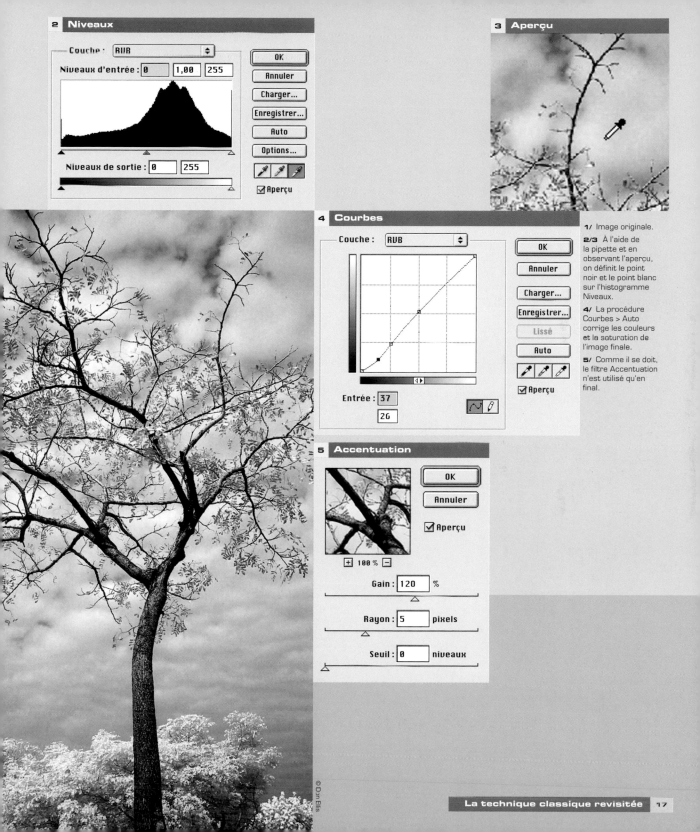

2 Niveaux

Couche : **RVB**

Niveaux d'entrée : 0 1,00 255

OK
Annuler
Charger...
Enregistrer...
Auto
Options...

Niveaux de sortie : 0 255

☑ Aperçu

3 Aperçu

4 Courbes

Couche : **RVB**

OK
Annuler
Charger...
Enregistrer...
Lissé
Auto

☑ Aperçu

Entrée : 37

26

5 Accentuation

OK
Annuler
☑ Aperçu

+ 100 % −

Gain : 120 %

Rayon : 5 pixels

Seuil : 0 niveaux

1/ Image originale.

2/3 À l'aide de la pipette et en observant l'aperçu, on définit le point noir et le point blanc sur l'histogramme Niveaux.

4/ La procédure Courbes > Auto corrige les couleurs et la saturation de l'image finale.

5/ Comme il se doit, le filtre Accentuation n'est utilisé qu'en final.

© Dan Ellis

De l'argentique au numérique

En photographie de paysage, les caractéristiques de l'image argentique originale restent bien sûr déterminantes. C'est cependant de la qualité du scannage que dépendent la réussite ou l'échec de la conversion. Beaucoup de scanners ont la capacité logicielle et matérielle de simplifier cette opération au maximum.

La transformation d'une image « analogique » en image numérique s'effectue en quelques étapes à conduire rationnellement.

Scannage

Obtenir le meilleur résultat veut dire régler la définition « dpi » finale suivant ses besoins. Une résolution trop élevée prolonge la durée du scannage et engendre un lourd fichier occupant beaucoup d'espace de stockage. Une résolution trop faible détériore la qualité de l'image. Il est généralement préférable de scanner un film qu'une épreuve papier.

Traitement

Le logiciel du scanner permet d'améliorer l'image de bien des manières : élimination des poussières, correction des couleurs, contrôle du contraste, rendu des demi-teintes, etc., de sorte que le photographe paysagiste doit souvent exploiter toutes les capacités de son scanner pour tirer le maximum de l'image originale.
Les meilleurs scanners sont étalonnés pour assurer un rendu optimal des couleurs. La charte de test T8 ou équivalente [2] livrée avec le scanner permet, grâce à ses plages de couleur et de gris dont les valeurs colorimétriques sont précisément référencées, de les comparer à celles de l'image à scanner : les différences relevées servent – après un premier scan – à appliquer les corrections nécessaires.

1

2 IT8.7/I-1993 2000:05 · Q–60E3 Target for KODAK EKTACHROME Professional Films

3 Correction fine de l'image avec l'histogramme

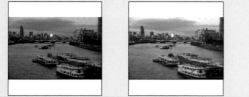

Histogramme densité :

☑ Aperçu ☑ Vignettes

Personnalisé... ⬍

● Garder Balance Couleur
○ Régler Balance Couleur

Couche : Toutes ⬍
Densité :

2.4820 0 ☐ Auto 0.4218 0

[Par défaut] [Inverser] [Ajouter au Menu] [Annuler] [OK] ⑦

Résultats

Si vous scannez une image en RVB, son fichier est plus léger que si elle était scannée en CMJN, à cause de la couche de noir (N) requise pour une image couleur configurée pour l'impression. De même, le fichier d'une image scannée en N&B (en niveaux de gris) est plus léger puisqu'il ne contient pas d'informations relatives à la couleur. Scanner en N&B fait gagner du temps et réduit le volume de stockage.

❗ La détection des poussières et des rayures à la surface du film, puis leur élimination par remplacement des données manquantes interpolées à partir des pixels voisins, fait gagner un temps considérable en repique. Ce principe de « restauration automatique » est une pratique courante mais elle provoque un léger flou général : ce qui justifie une correction ultérieure de contraste et l'accentuation.

❗ Si le logiciel d'élimination des poussières et rayures n'est pas pour vous, considérez l'emploi d'une fonction telle que l'outil correcteur de Photoshop. Il a l'avantage sur le principe traditionnel de remplissage par duplication de respecter la teinte et la densité de l'original et d'être plus rapide d'emploi.

❗ Si vous ne scannez pas vous-même ou que le temps presse, une solution est de reproduire directement les originaux avec un appareil numérique. Beaucoup d'APN sont équipés d'un dispositif « reprodia ». Mais la qualité est toujours meilleure avec un scanner.

4 Correction fine de l'image avec la courbe de gamma

6553

☑ Aperçu ☑ Vignettes

Personnalisé... ⬍

Mode : Courbe ⬍
Couche : Global ⬍

Entrée : 50005
Sortie : 9386
Zoom : 100%

0 6553

[Charger]
[Enregistrer...]

[Par défaut] [Inverser] [Ajouter au Menu] [Annuler] [OK] ⑦

1/ Il vaut mieux numériser les originaux 24 × 36 et de moyen format avec un scanner spécial film.

2/ Charte de test IT8.

3/ Emploi de la fonction histogramme du logiciel ScanWizard Pro TX de Microtek pour le contrôle de l'étendue dynamique de l'image.

4/ La correction d'image par ajustement de la courbe de gamma est une méthode très souple et efficace.

5/ Certains APN permettent de copier directement les originaux 24 × 36 grâce à un dispositif adaptateur.

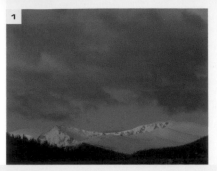

Vaste panorama

À elle seule, l'imagerie numérique répond déjà aux besoins les plus exigeants de la photographie. Cependant, l'association de la prise de vue sur film et de la créativité des traitements numériques permet d'atteindre les sommets de l'expression par l'image. Elle augmente aussi la productivité du photographe désireux de diffuser et de vendre ses œuvres.

> prise de vue en format 4 × 5"

> scannage

> logiciel scanner « Polacolor Insight »

> courbes

> scan

> Photoshop

> redimensionnement

> élimination des poussières

> courbes

> tampon de duplication (clonage)

> taille de la zone de travail

> couleur de l'arrière-plan

> taille de la zone de travail

> règles

> recadrage

> teinte/saturation

> accentuation

> tirage

> version web

> archivage sur CD

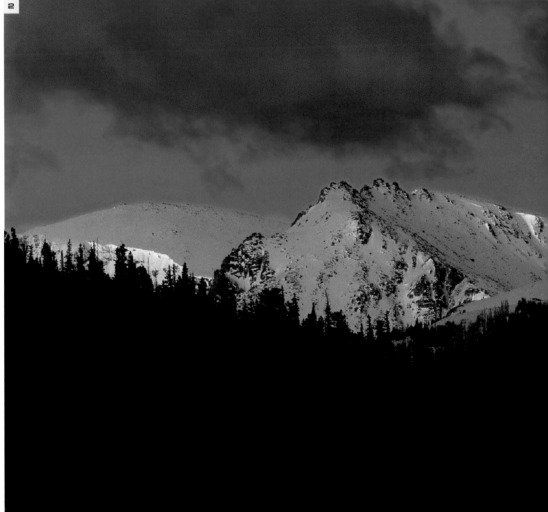

Prise de vue

Bob Reed a photographié « l'aube sur le Mont Evans » en <u>grand format 4 × 5"</u>. La possibilité d'un cadrage panoramique n'était qu'une option au moment de la prise de vue. Il pensait en effet que le ciel – avec sa délicate harmonie de teintes oranges, rouges, pourpres et bleues – constituait le sujet essentiel de la composition, d'où le cadrage de l'original qui laisse peu de place au premier plan obscur. Conditions opérationnelles : 7 heures du matin par une température de – 20 °C !

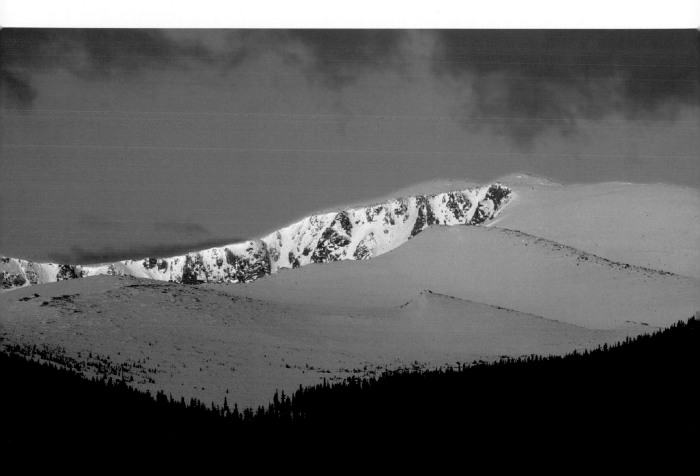

1/ Vue originale sur film « chrome » 4 × 5".

2/ L'image définitive ne pouvait être réalisée que par traitement numérique.

« Photoshop est doté d'une puissante fonction (le redimensionnement non-proportionnel) qui m'a permis d'augmenter comme désiré la hauteur de la région obscure du premier plan qui ne figurait pas dans le cadrage original. »

Traitement

Toute la surface du film 4 × 5" fut scannée à 2 000 dpi, en créant un fichier TIFF 24-bit de 192 Mo. Mais le format panoramique définitif n'utilise qu'une surface 125 × 50 mm de l'image, réduisant le poids du fichier à 96 Mo environ. Un nouveau scan à ce format fut effectué après augmentation du contraste à l'aide de la courbe de gamma du logiciel scanner [3]. Puis l'image a été précisément redimensionnée aux proportions désirées sous Photoshop. La poussière et autres défauts de surface furent ensuite éliminés à l'aide du filtre adéquat (Filtre > Bruit > Antipoussière). D'abord sélection du ciel avec Contraction par 6 pixels et Contour progressif par 2 pixels, cela afin d'éviter le flou de la ligne de crête des montagnes [4]. Ensuite, nettoyage de la région des montagnes avec l'outil de duplication (clonage).

Par emploi de la seule courbe du vert de « global RVB », la région inférieure de l'image a été noircie, c'est-à-dire Niveaux RVB à zéro. En haut à droite, on a attribué les valeurs R 255, V 170 et B 110 à la zone de hautes lumières, afin de conférer une dominante rouge aux demi-teintes les plus claires [5]. Puis, la région en bas à droite du premier plan qui conservait des détails superflus fut « noircie » par duplication de surfaces voisines. Bob trouvait sa composition un peu déséquilibrée (trop de ciel) : c'est en ayant recours à la très utile règle des tiers qu'il décida

d'augmenter la surface de la région d'ombre du premier plan.

En sélectionnant le noir en tant que couleur de fond et par emploi de la procédure [Image > Réglages > Taille de la zone de travail], il porta la hauteur totale de l'image à 75 mm (au lieu de 50 mm) [7]. Grâce à l'affichage des règles [Affichage > Règle], l'image fut enfin recadrée au format désiré [8].

L'opération suivante fut d'accentuer les hautes lumières, mais sans

OK

Annuler

☑ Aperçu

100 %

Rayon : [4] pixels

Seuil : [20] niveaux

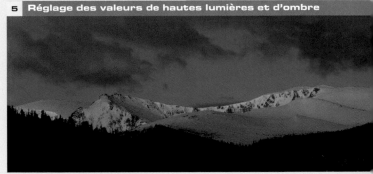

perdre la qualité de l'éclairage du soleil levant. Pour ce faire, il sélectionna les régions les plus lumineuses des crêtes [Image > Réglages > Teinte/Saturation], en éclaircissant les jaunes et en saturant subtilement les verts [9]. L'accentuation ne fut appliquée que lors du tirage des épreuves définitives, afin de prendre en compte les caractéristiques de rendu couleur spécifiques au mode d'impression utilisé.

6 Tampon de duplication (clonage)

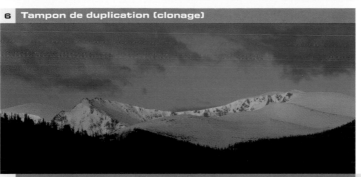

7 Redimensionnement de la zone de travail

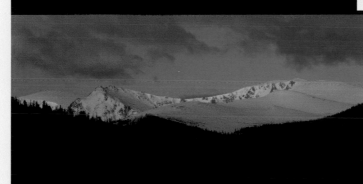

Résultats

L'image de format 125×50 mm a été tirée en 50×20 cm et 75×30 cm sur imprimante jet d'encre, d'autres épreuves sur papier argentique couleur. L'image finale a été archivée sur disque CD. Mais un client ayant commandé un agrandissement géant de $1,90 \times 0,75$ m sur papier argentique, il fallut – afin de bénéficier d'une qualité optimale avec une image de cette taille – passer environ 5 heures en dépoussiérage sélectif, en correction de la pixellisation et en réduction du grain, cela sans rien perdre de la texture des pentes neigeuses. Les épreuves jet d'encre pourvues d'une couche anti-ultraviolet ont été montées à sec sur un support épais, de manière à assurer une stabilité optimale des couleurs et une efficace protection contre les agressions de l'environnement.

3/ Après cadrage approximatif au format désiré, on a augmenté le contraste à l'aide de la fonction Courbes du logiciel du scanner.

4/ Les poussières et petits défauts de surface ont été éliminés par emploi du filtre « antipoussière ».

5/ À partir du global RVB et en modifiant les courbes individuelles, ajustement à la valeur désirée des détails dans les hautes lumières et dans les ombres.

6/ À l'aide du tampon de duplication, noircissement de la zone en bas à droite de l'image par prélèvement et copie de la valeur de la zone de gauche.

7/ Augmentation de la hauteur du premier plan par redimensionnement de la zone de travail.

8/ Recadrage de l'image à ses dimensions initiales.

9/ Corrections des niveaux teinte/saturation, puis accentuation finale.

8 Recadrage

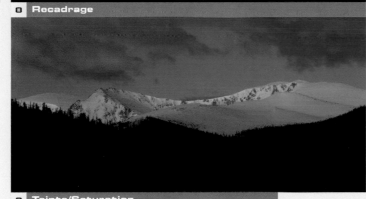

9 Teinte/Saturation

Modifier : Jaunes

Teinte : 0

Saturation : 0

Luminosité : 0

OK
Annuler
Charger...
Enregistrer...

15°/45° 75°/105°

Redéfinir
Aperçu

Formats de fichiers

Prise de vue

Quelle que soit la manière dont l'image est capturée – avec un **APN** ou sur film, puis scannée – celle-ci est constituée de données numériques. Ces informations peuvent être sauvegardées sous différentes formes (les formats de fichiers), chacune ayant ses avantages et ses inconvénients. Le format de fichier à utiliser dépend du but que vous vous êtes fixé ; vous pouvez d'ailleurs être conduit à en changer pendant le déroulement des opérations.

Dès le moment où une image est capturée par un APN, elle existe sous la forme que l'on appelle en données RAW ou « données brutes ». À ce stade, il ne s'agit que d'une série de valeurs qui doivent être traitées en vue d'attribuer les couleurs et la gamme de gris définitifs à l'image. Mais que se passe-t-il après ? Ces traitements doivent-ils être assurés dans l'appareil afin que les images soient immédiatement exploitables, ou est-il préférable de contrôler les opérations grâce à un logiciel de traitement approprié ? Quelle méthode adopter ?

Les APN évolués permettent de développer et de traiter les données RAW grâce à un logiciel spécifique fourni par le fabricant. Cette voie offre potentiellement la plus haute qualité d'image associée à la plus grande flexibilité d'emploi, mais elle implique du temps passé à travailler sur ordinateur, cela en fonction du nombre de photos et de la nature des traitements qui leur sont appliqués. Les données RAW sont « sans perte », ce qui veut dire que vous bénéficiez de la qualité optimale acquise à la prise de vue à chaque fois que vous repartez du fichier d'origine. Bien qu'il ne soit pas le plus léger, le fichier RAW n'est pas non plus le plus lourd, tant qu'il n'a pas été configuré pour occuper moins d'espace de stockage. Un fichier RAW doit en effet être converti en fichier TIFF ou JPEG, tout au moins si vous voulez employer un autre logiciel que celui qui a été livré avec l'appareil.

Le traitement dans l'appareil fait évidemment gagner beaucoup de temps. La qualité optimale est alors obtenue avec le fichier TIFF (*Tagged Image File Format*). Les données brutes recueillies sont converties en un fichier relativement lourd. Bien que cela soit possible, il est rare de compresser un fichier TIFF. Ses inconvénients sont le poids du fichier et la durée d'enregistrement dans la carte-mémoire de l'APN. Le JPEG (*Joint Photographic Experts Group*) est le format de fichier le plus usité, parfois le seul sur les APN grand public. Juste après la capture, le JPEG compresse ou élimine la plus grande partie des données brutes, en ne conservant que celles qui permettent d'obtenir une image de qualité « suffisante ». La compression libère du volume de stockage, augmente la cadence de prise de vues en rafale et permet d'expédier ou de télécharger plus rapidement les photos sur le Web. Techniquement, il assure la qualité minimale acceptable.

Traitement

À chaque fois que vous réenregistrez un fichier JPEG, vous perdez de nouvelles données pendant la recompression. Après quelques cycles, les dégradations de l'image deviennent très visibles : le JPEG est un format « avec pertes ». Un point essentiel pour toutes les applications, mais particulièrement pour la photographie de paysage, c'est que les pertes d'informations affectent davantage les couleurs de l'image. Le fichier de format TIFF est considéré comme le plus adapté aux domaines de l'édition magazine et du livre. On peut l'employer et le redimensionner sans perte visible d'informations : c'est le moyen le plus sûr de disposer de documents de qualité. Un autre format de fichier important est le PSD, développé et utilisé par Adobe Photoshop. Sa plus grande vertu est de conserver l'intégrité des « couches » lors des transferts successifs, ce qui est fondamental pour les images infographiques ou photographiques subissant plusieurs étapes de traitements complexes. Avant qu'il ne soit transmis à une tierce partie, les couches d'un fichier PSD doivent être « aplaties » de manière à réduire le poids du fichier.

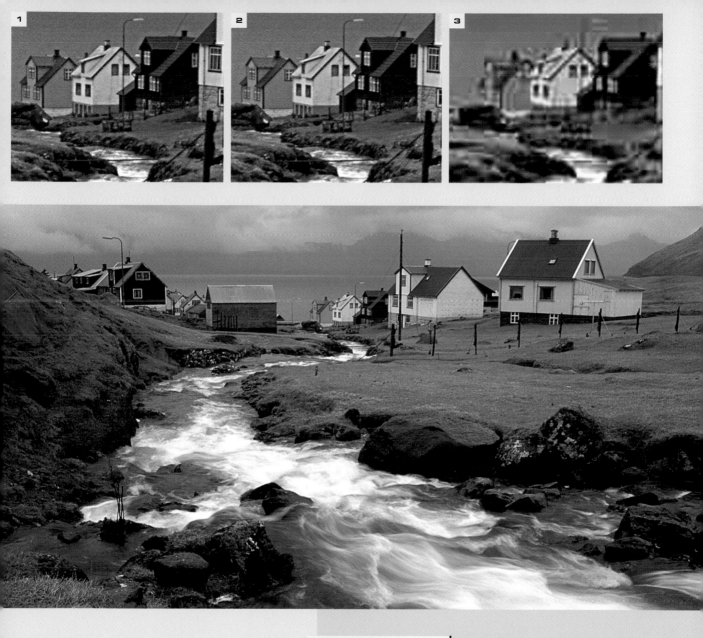

Résultats

1/ Un petit détail de l'image. En données RAW, la qualité est maximale avec la plus grande souplesse de traitement. Les images sont ici converties sans pertes en fichier TIFF de 18 Mo.

2/ Le même détail, mais ici compressé avec un minimum de perte de données en fichier JPEG de 3 Mo.

3/ Un fichier JPEG basse résolution (0,08 Mo) suffit pour la visualisation écran sur le Web, mais vous pouvez constater les pertes de données et de définition de l'image qui en résultent.

Pour faire des impressions jet d'encre, un fichier JPEG suffit généralement. Tout fichier plus lourd augmente les temps de traitement par le logiciel pilote de l'imprimante et ralentit d'autant l'impression. Les fichiers JPEG fortement compressés sont utilisables sur le Web, en donnant des images-écran acceptables.

Vos images sont protégées, leur faible résolution empêchant le téléchargement et l'impression à une définition exploitable. Le fichier TIFF est le format de choix pour les grands tirages et l'édition, car il délivre la qualité optimale, tandis que les informations supplémentaires qu'il contient assurent la fidélité de la reproduction.

Le paysage classique

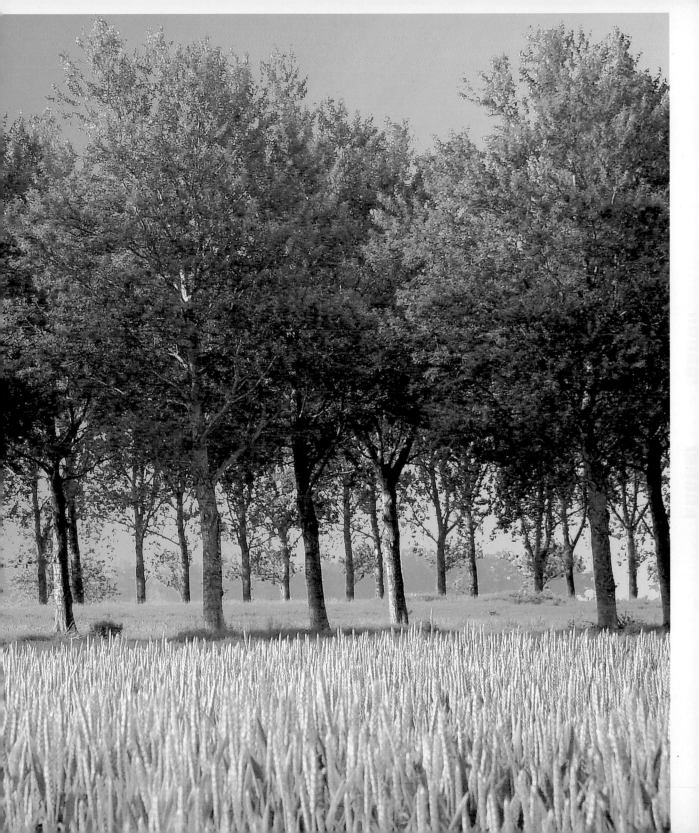

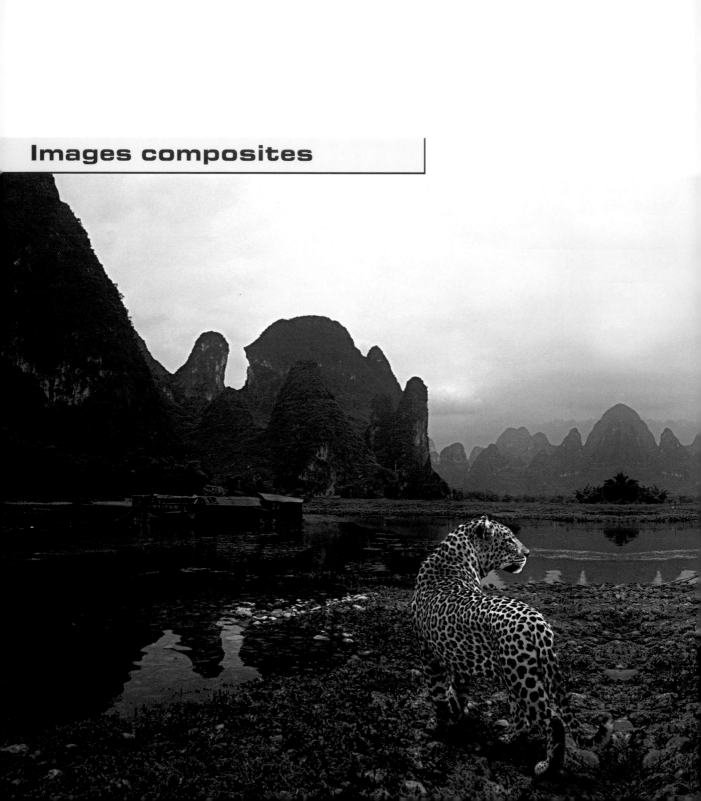

Images composites

1/ Paysage original, pris en Chine.

2/ Léopard photographié en Afrique du Sud.

Grâce aux traitements numériques, il n'a jamais été plus facile de créer des images composites « vraisemblables », même si elles combinent des photos prises en des lieux et à des instants très différents. Conférer un aspect réaliste à la composition finale demande toutefois plusieurs étapes et le respect de certaines règles simples.

Prise de vue

Cette image de Maarten Udema résulte de la combinaison de deux vues originales sur film. Le léopard [2] – pris en 24 × 36 en Afrique du Sud – a été incrusté dans le paysage [1], photograhié en Chine en format 6 × 6 cm. Mais il a fallu effectuer toute une série de subtiles manipulations pour conférer un aspect réaliste à la composition finale.

> prise de vue sur film

> scannage

> taille de la zone de travail

> duplication

> symétrie

> tampon de duplication

> redimensionnement

> collage

> outil goutte d'eau

> renforcer le ciel

> couche

> version web

> version édition magazine

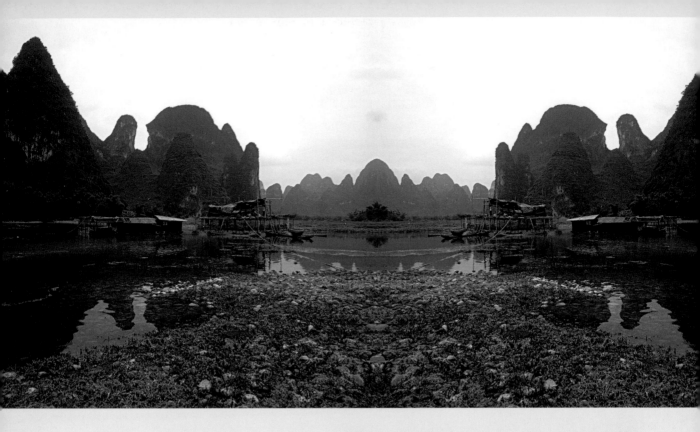

Traitement

La première étape fut de créer un cadre panoramique en doublant la <u>taille de la zone de travail</u>. Puis, l'image Chine fut dupliquée, coupée, collée et retournée horizontalement [3]. Afin de rompre la trop parfaite symétrie, de petites modifications ont été apportées aux montagnes, au bateau, au ciel et au sol du premier plan. Le léopard fut ensuite redimensionné ou <u>interpolé</u>, <u>découpé</u> et <u>incrusté</u> dans l'image [4] en tant que deuxième couche, avec création d'une ombre portée réaliste à l'aide de <u>l'outil densité +</u>. L'addition d'une dominante rougeâtre dans le ciel rapprocha Maarten du concept de l'image finale. Ceci fut obtenu en associant le ciel, le léopard et l'eau sur un <u>calque indépendant</u> de l'arrière-plan.

4 **Collage**

5 **Outil densité +**

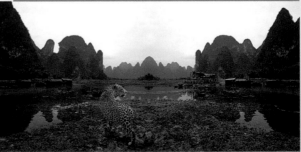

6 Colorisation du ciel

8 Effet de halo lumineux « flare »

7 Couches

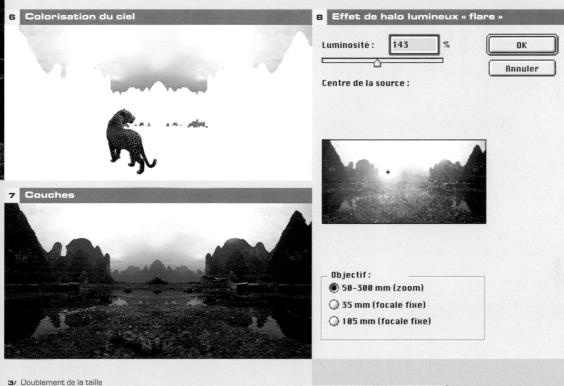

Luminosité : 143 %

OK

Annuler

Centre de la source :

Objectif :
- ◉ 50-300 mm (zoom)
- ○ 35 mm (focale fixe)
- ○ 105 mm (focale fixe)

3/ Doublement de la taille d'image.

4/ Collage du léopard.

5/ Ajout de l'ombre portée.

6/ Coloration du ciel.

7/ Association des couches.

8/ Autre version d'image finale.

Résultats

Cette image, résidente sur le site web du photographe, a été publiée dans différents magazines photo.

Un aspect très valorisant de la prise de vue, c'est de pouvoir déclencher au moment précis où les conditions idéales sont réunies : un instant souvent trop court. Ce fut le cas de cette image de Norman Dodds, qui confirme le vieil adage appliqué à la photographie de paysage : « la patience est toujours récompensée ». La réussite finale démontre aussi qu'un bon scanner à plat peut être un outil de numérisation très valable pour les manipulations ultérieures de l'image.

« Ce site de Glencoe est loin d'être accueillant, mais il est plus à son avantage par mauvais temps. J'ai été séduit par le contraste entre la montagne ensoleillée et l'environnement désolé. Je me rappelle avoir attendu longtemps avant de bénéficier du bon éclairage. »

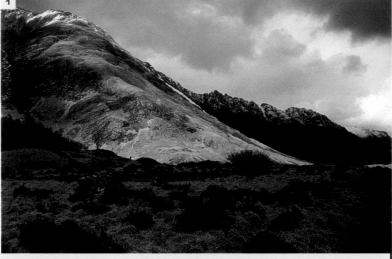

! Au moment de la prise de vue, pensez déjà à ce que la manipulation numérique pourra apporter de plus à votre image.

Les bénéfices du numérique

Prise de vue

Bien qu'il préfère maintenant utiliser un APN, cette image de Norman Dodds [1] a été prise sur film négatif couleur 135, cela dans des conditions météo difficiles mais appréciées du photographe paysagiste : après une rafale de neige sur cette région nord-ouest de l'Écosse, Norman attendit l'apparition des premiers rayons du soleil. La vue a été faite à f/5,6 avec un reflex équipé d'un zoom 28-70 mm réglé sur 50 mm environ. Il fut séduit par le contraste entre le sommet de la montagne inondée de soleil et le morne environnement. Mais un important travail de traitement d'image restait à accomplir pour maximiser cet effet, lequel ne pouvait pas être enregistré en une seule exposition par le procédé argentique conventionnel.

> film 135

> scanner à plat

> logiciel Corel
 Photopaint

> luminosité

> contraste

> balance couleur

> outil de retouche

> masque

> luminosité

> contraste

> saturation

> teinte

Traitement

Le tirage 26 × 18 cm fut d'abord scanné à une résolution de 1 024 × 768 pixels correspondant à celle de l'écran 19 pouces de l'ordinateur. Le logiciel destination était Corel Photopaint, initialement utilisé pour les corrections de l'image en densité, contraste et balance couleur. Les quelques petits défauts qui restaient sur l'épreuve furent éliminés avec les outils de retouche.

Après masquage de différentes régions de l'image, des corrections locales – de luminosité, contraste, balance couleur, saturation et teintes – furent apportées [2]. Pourquoi ? D'une part, pour conserver de précieux détails dans le ciel tourmenté, d'autre part afin d'exalter les couleurs des régions ensoleillées de l'image.

Chaque masque a été créé avec l'outil baguette magique

permettant la sélection des zones par couleur, avec le niveau de tolérance requis selon la complexité de la zone concernée. Les régions à travailler étant bien délimitées, le niveau idéal fut déterminé assez rapidement par approximations successives. Au fur et à mesure de la constitution d'un masque, le niveau de tolérance appliqué fut de plus en plus faible, jusqu'à rendre les frontières entre zones pratiquement indiscernables. C'est dire que la commande « Annuler » s'avéra très utile ! Le masque étant achevé, la commande Contour progressif, avec un très faible taux de correction (habituellement 2 sur l'échelle de 0 à 300) permit d'éliminer les derniers « joints » encore visibles.

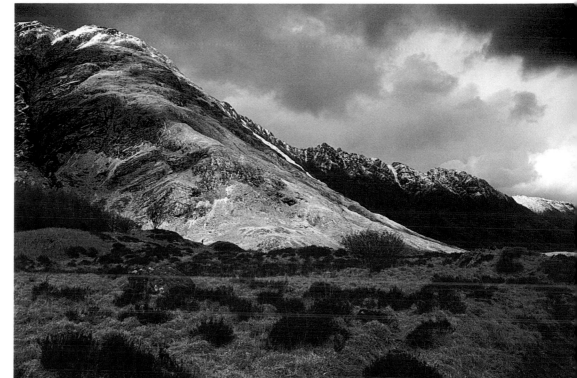

! En numérique, vous pouvez prendre plusieurs vues, spécifiquement exposées pour les régions significatives de la composition : le ciel et le paysage « terrestre », par exemple. Les deux vues élémentaires (ou plus) sont ensuite superposées et équilibrées de manière à ce que l'image finale paraisse aussi « naturelle » que possible.

1/ L'image d'origine.

2/ Les corrections par zones furent effectuées à partir de cette version numérisée au scanner.

Résultats

Œuvre d'un talentueux amateur, une image comme celle-ci est plutôt destinée au cercle de la famille et des amis. Elle a été tirée en format A4 sur imprimante jet d'encre sur du papier qualité photo brillant ou mat, ce dernier donnant un rendu de l'image plus agréable. Pour ce qui concerne les réglages imprimante, un « profil » fut téléchargé depuis un site Internet, à partir duquel Photopaint a optimisé automatiquement la plupart des paramètres ; la définition finale a toujours été de 300 dpi.

« Glencoe » a été encadré, monté sur support en carton noir sans autre ornementation. L'image se trouve sur le site web du photographe. Elle fait aussi partie d'un diaporama présenté avec un projecteur LCD. Ce programme est remarquable, d'autant qu'il inclut des effets ordinateur tels que titres, transitions par volets, fondu enchaîné, etc. Le logiciel ACDSee permet, en quelques secondes, d'extraire cette image ou n'importe quelle autre du programme.

Partir sur les bonnes bases

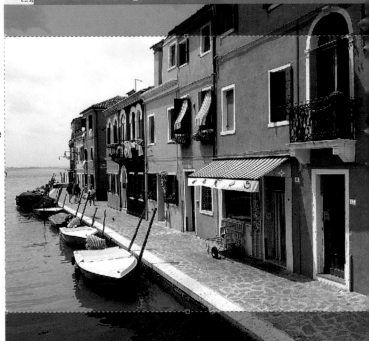

1 Outil de recadrage

Recadrage

Un grand nombre d'outils et d'effets sont d'emploi courant. Une bonne connaissance des principaux d'entre eux est la meilleure façon de bien assimiler les notions qui vont suivre.

Lors du traitement, l'une des premières choses à faire est de recadrer l'image comme désiré. Dans Photoshop ou autre logiciel, l'outil de recadrage visualise l'image en indiquant les régions qui seront supprimées. On les sélectionne en cliquant la souris et en faisant glisser le pointeur. Le mode permet aussi de redresser une ligne d'horizon penchée, par exemple.

Tampon de duplication

L'outil tampon de duplication est d'un emploi courant pour l'élimination des taches de poussière et autres défauts du film, à moins que le logiciel du scanner ne s'en charge. Dans le cas d'une photo prise avec un APN, il peut s'agir de poussières qui se sont déposées sur le capteur. L'outil tampon est plus facile à utiliser dans les régions de même tonalité et si l'on choisit la bonne taille de pinceau. Un autre de ses emplois est l'extension de la surface d'une zone de l'image : on copie la zone sélectionnée au marqueur par pression sur la touche Alt (PC) ou Pomme (Mac), puis, par un clic de la souris, on la « colle » sur la région désirée.

Le nouvel outil « correcteur » (Photoshop 7.0) ou similaire est encore plus performant : lorsque vous copiez une zone sur une autre, il préserve automatiquement l'ombrage, la tonalité, la texture et autres attributs de la zone retouchée.

2 Tampon de duplication

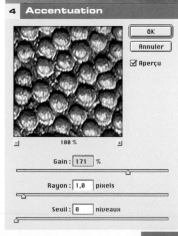

Accentuation

L'accentuation [Filtre > Renforcement > Accentuation] est le moyen habituel d'augmenter la netteté apparente de l'image. L'effet est réglable et on peut l'appliquer à l'image entière ou seulement aux régions sélectionnées. Réglez le Gain (d'autant plus fort que le chiffre est élevé), le Seuil (différence de contraste entre les pixels activés pour l'effet) et le Rayon (combien de pixels seront modifiés de part et d'autre des pixels de référence). Il vaut mieux juger des résultats sur des essais de tirage jet d'encre que sur l'écran. Pour les agrandissements, nous suggérons un Gain de 150 à 200 % et un Rayon de 1 ou 2. Le réglage du Seuil est très délicat : une valeur trop élevée peut engendrer du bruit. La plupart des agrandissements sont effectués avec un réglage Seuil compris entre 2 et 20.

4 Accentuation

OK

Annuler

☑ Aperçu

100 %

Gain : 171 %

Rayon : 1,0 pixels

Seuil : 0 niveaux

1/ Les meilleurs outils de cadrage peuvent être activés à partir de différents points de l'image.

2/ Comme ici pour le ciel, le tampon de duplication ou similaire est couramment utilisé pour « cloner » une zone propre sur une autre entachée de défauts.

3/ Quelle que soit la complexité des traitements, il faut toujours commencer par les réglages de base.

4/ Boîte de dialogue « Accentuation » : apprenez à vous en servir, car pratiquement toute image numérique requiert son emploi à quelque étape de sa réalisation.

« À mon sens, la possibilité de contrôler immédiatement les images infrarouges enregistrées est un avantage décisif du numérique sur la photo analogique. »

Simple imagerie infrarouge

Prise de vue

Traitement

La prise de vue numérique s'est avérée particulièrement efficace dans plusieurs domaines, particulièrement la photographie en infrarouge (IR), alors que sur film celle-ci est très difficile à mettre en œuvre et semée d'embûches. Beaucoup de modèles d'APN (mais pas tous) ouvrent la porte à cette fascinante technique, avec les avantages propres à la capture en numérique.
La capacité d'un APN à permettre la photographie IR dépend des caractéristiques de son capteur et de l'efficacité du filtre anti-IR dont il est pourvu : tous les APN ne sont pas semblables sur ce point. Frank Lemire dévoile ici les secrets de son image intitulée « Spiny Tree », pourtant réalisée avec une grande économie de moyens : quelques simples réglages de logiciel, mais de superbes résultats !

> capture numérique

> filtrage à la PdV

> niveaux automatiques

> tampon de duplication

> tirage jet d'encre

> Web

Cette photo a été prise avec un compactzoom APN réglé sur 200 ISO, à une focale équivalente de 28 mm, l'exposition étant 1/30 s à f/3,5. La photo en infrarouge demande d'opérer en plein soleil, car le filtre infrarouge absorbe la plus grande partie de la lumière visible. Le filtre employé ici ne transmet que les radiations rouge sombre et infrarouges du spectre, auxquelles le capteur CCD de l'appareil est relativement sensible. Ce modèle d'APN ne permettant pas de monter le filtre directement sur l'objectif, on l'a équipé d'un convertisseur grand-angle dont la monture accepte les filtres de 72 mm de diamètre. Le système d'exposition automatique de l'APN étant bien sûr inopérant, il est conseillé de prendre plusieurs vues diversement exposées (ce que l'on appelle le « bracketing ») et de choisir ultérieurement la meilleure. Cependant, le grand avantage du numérique est que l'on peut juger immédiatement des résultats en visualisant les images enregistrées sur l'écran moniteur de l'appareil.

Côté ordinateur, les opérations restèrent simples. Sous Photoshop, réglage automatique des niveaux [Image > Réglages > Niveaux automatiques] pour la correction de la balance couleur, que Frank trouva quand même un peu problématique en prise de vue infrarouge numérique.
Il procéda également à des ajustements de contraste et de netteté (accentuation). Enfin, un saule « gênant » situé à droite de la composition fut éliminé avec le tampon de duplication.

Résultats

Cette image fait partie d'un vaste projet consacré aux îles Wards, proches de Toronto, Canada. Elle a été tirée en format A4 avec une imprimante jet d'encre, sur papier mat épais, de qualité « archives ».

1/ L'image définitive, après correction de la balance couleur, réglage du contraste et accentuation.

2/ Une simple télécommande TV permet de tester la sensibilité de l'APN à l'infrarouge.

2

! Voulez-vous savoir si votre **APN** autorise la photo en infrarouge ? Dans un local obscur, orientez la télécommande **TV** vers l'objectif et pressez une touche quelconque. Le faisceau **IR** émis n'est pas (ou très faiblement) enregistré par un capteur pourvu d'un filtre anti-**IR** très absorbant. Si le faisceau est bien enregistré, votre **APN** est bon pour le service **IR** !

! La correction d'image en « Niveaux automatiques » (ou la commande équivalente d'un autre logiciel que **Photoshop**) donne généralement des résultats valables, ou qui constituent pour le moins une bonne base de départ avant des corrections « manuelles » plus fines. L'infrarouge étant achrome, le réglage de « fausse couleur » est souvent souhaitable, bien sûr pour des raisons purement esthétiques.

Neutraliser une dominante colorée

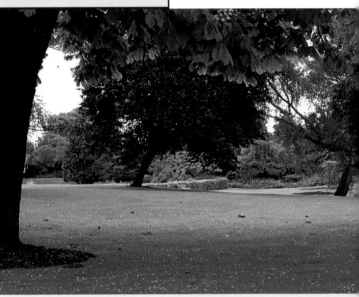

Prise de vue

Pour les travaux les plus exigeants, les photographes « argentiques » passaient parfois des heures au laboratoire à éliminer les dominantes colorées de leurs épreuves. L'ère numérique a grandement simplifié ce problème : jamais il ne fut aussi facile de contrôler et d'établir une parfaite balance des couleurs.

Pour ce qui concerne la balance couleur, la prise de vue en numérique a grandement simplifié la vie du photographe. Avec le film inversible « chrome », l'obtention d'un parfait équilibre des couleurs est une opération délicate, requérant l'emploi de filtres correcteurs, une grande pratique, des conditions de traitement idéales, etc. En revanche, et grâce à leur fonction balance des blancs automatique (BdB Auto), la majorité des APN donnent d'emblée des couleurs correctes. À la prise de vue, c'est néanmoins la sélection manuelle d'une valeur de BdB préréglée ou encore la mesure/mémorisation d'un blanc de référence qui assure le contrôle le plus précis de l'équilibre des couleurs. Une BdB incorrecte engendre une dominante colorée qui n'est pas forcément gênante si elle est légère – par exemple quand elle confère une teinte un peu « chaude » ou « froide » à l'ensemble de l'image –, mais que l'on doit « neutraliser » si elle est trop prononcée ou que sa teinte ne s'harmonise pas avec le climat de la scène. En résumé, la balance des blancs manuelle est toujours préférable.

> Photoshop
> image
> réglages
> balance des couleurs
> couleur automatique

Traitement

Avec un logiciel de traitement d'image, les possibilités de correction de BdB sont bien plus étendues qu'à la prise de vue avec l'APN ou la capture au scanner. La procédure la plus directe est, par exemple, la fonction Variantes de Photoshop [Image > Réglages > Variantes] [1], avec laquelle une planche affiche une série de vignettes présentant des réglages de la densité et de délicates variations de teintes de l'image d'origine. Il suffit de cliquer sur la version préférée pour que celle-ci soit sélectionnée. Un nouveau clic sur « OK » et l'image d'origine prend le même aspect. La procédure est rapide et efficace, avec une foule de subtils réglages des paramètres, mais – comme c'est toujours le cas – il est indispensable que le moniteur affichant l'image et ses couleurs soit « calibré » aussi précisément que possible. Une méthode alternative [Image > Réglages > Balance des couleurs] [2] offre une plus grande liberté de contrôle manuel des couleurs, mais si l'on désire adopter l'approche la plus simple, la meilleure méthode est Couleur automatique [Image > Réglages > Couleur automatique] de Photoshop ou la procédure analogue d'un autre logiciel.

1

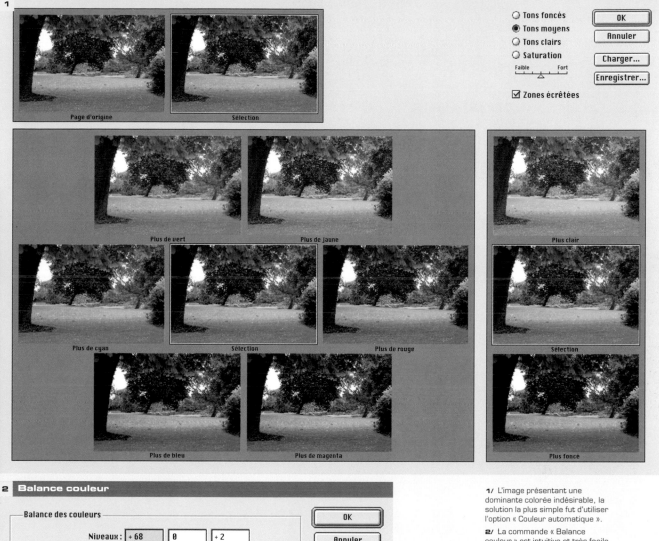

○ Tons foncés
● Tons moyens
○ Tons clairs
○ Saturation

Faible ——— Fort

☑ Zones écrêtées

[OK]
[Annuler]
[Charger...]
[Enregistrer...]

Page d'origine — Sélection

Plus de vert — Plus de jaune — Plus clair

Plus de cyan — Sélection — Plus de rouge — Sélection

Plus de bleu — Plus de magenta — Plus foncé

2 **Balance couleur**

Balance des couleurs

Niveaux : [+ 68] [0] [+ 2]

Cyan ▭————————△——— Rouge
Magenta ▭———————△———————— Vert
Jaune ▭———————△———————— Bleu

Balance des tons

○ Tons foncés ● Tons moyens ○ Tons clairs
☑ Préserver la luminosité

[OK]
[Annuler]

☑ Aperçu

1/ L'image présentant une dominante colorée indésirable, la solution la plus simple fut d'utiliser l'option « Couleur automatique ».

2/ La commande « Balance couleur » est intuitive et très facile d'emploi.

Résultats

Quand une photographie numérique est exploitée par un tiers, la précaution indispensable est de lui envoyer une « épreuve témoin » conforme à l'aspect de l'image finale désirée. Sans cette référence, l'utilisateur n'aurait aucun moyen de respecter les intentions de l'auteur, d'autant que les particularités de son propre système risquent de modifier profondément l'aspect de l'image.

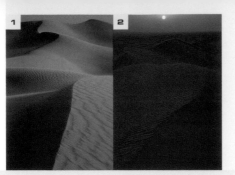

Évocation d'un climat

Tout photographe s'est trouvé dans le cas où « il manque quelque chose » pour que l'image soit pleinement réussie. Dans un paysage, la cause la plus fréquente est un ciel « vide ». Ce n'est plus une fatalité en numérique.

Prise de vue

Jon Bower a pris ces deux vues originales avec un reflex 24 × 36 équipé d'un objectif focale fixe 28 mm f/2,8. Le film inversible couleur lent (50 ISO), donc à grain très fin, l'ouverture f/11 et la vitesse d'obturation élevée s'associèrent pour délivrer des images de haute définition. De plus, la mise au point sur l'hyperfocale procura la profondeur de champ maximale, du tout premier plan à l'infini. Prise vers 16 h, la photo [1] met superbement en valeur le relief et le modelé des dunes, mais le ciel est désespérément vide. L'autre vue [2], prise juste avant le coucher du soleil, enregistre un ciel magnifique au prix d'un paysage très sous-exposé.

Traitement

Les diapositives ont été scannées à 4 000 dpi avec un scanner film 24 × 36. Tout le traitement d'image a été conduit sous Photoshop. Le ciel de la deuxième vue et le paysage de la première ont été optimisés indépendamment par emploi des fonctions Courbes et Niveaux, puis soigneusement repiqués en mode « visualisation pixels » avec l'outil de duplication.

À l'aide de la baguette magique, associée aux outils contour progressif, duplication et pinceau aérographe faible densité, on sélectionna les masques du ciel des deux images. Puis, l'image de la deuxième vue fut collée sur le calque dupliqué de la première vue. Cette image multicouche fut alors aplatie et la qualité des frontières vérifiée au pixel près. On procéda ensuite l'élimination des derniers petits défauts de surface. L'opération finale a été de réduire le grain dans le ciel, grâce à un lissage modéré par application de Flou gaussien.

3 Baguette magique

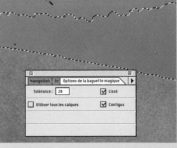

4 Outil Lasso

5 Outil Plume

1/2/ Si près de la réussite ?
Ces deux bonnes diapos originales
eurent besoin de la « manipulation
numérique » pour donner
naissance à l'image idéale.

3/ La Baguette magique permet
de sélectionner une surface de
l'image dont les valeurs tonales
sont proches de la zone à
remplacer ou à combler.
Cette fonction est réglable.

4/ L'outil Lasso s'utilise pour
la sélection d'une zone à copier.
L'opération peut s'effectuer en
plusieurs étapes, avec addition ou
soustraction de détails dans la
surface sélectionnée.

5/ On peut faire un tracé
extrêmement précis autour de la
zone désirée. Mis en mémoire, ce
tracé permet la sélection d'une
zone avec différentes options de
contours progressifs ou lissés.
Des essais permettent de
déterminer l'effet de contour avec
lequel le « collage » est d'emblée le
moins apparent.

Résultats

Cette composition fut l'une des
premières à être présentée sur
le site web du photographe et elle
a également été publiée dans des
magazines photo. Pour citer son
auteur : « elle se tire
merveilleusement sur imprimante
jet d'encre A3+ sur papier
premium brillant ». L'image
encadrée est actuellement
suspendue au mur de son
studio/salle ordinateur.

Le paysage aquatique

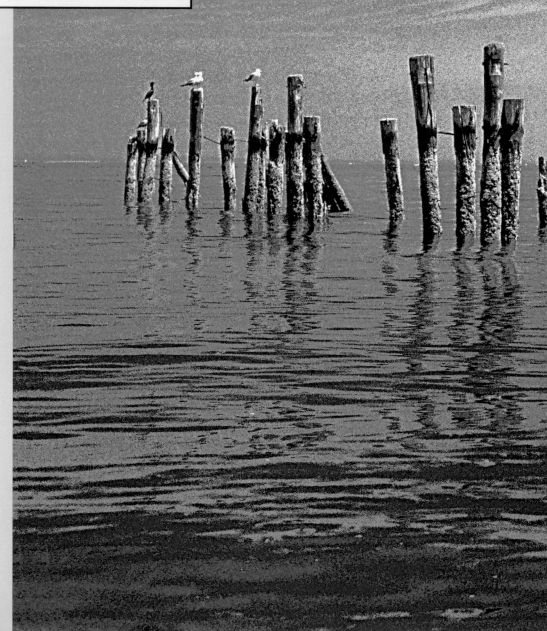

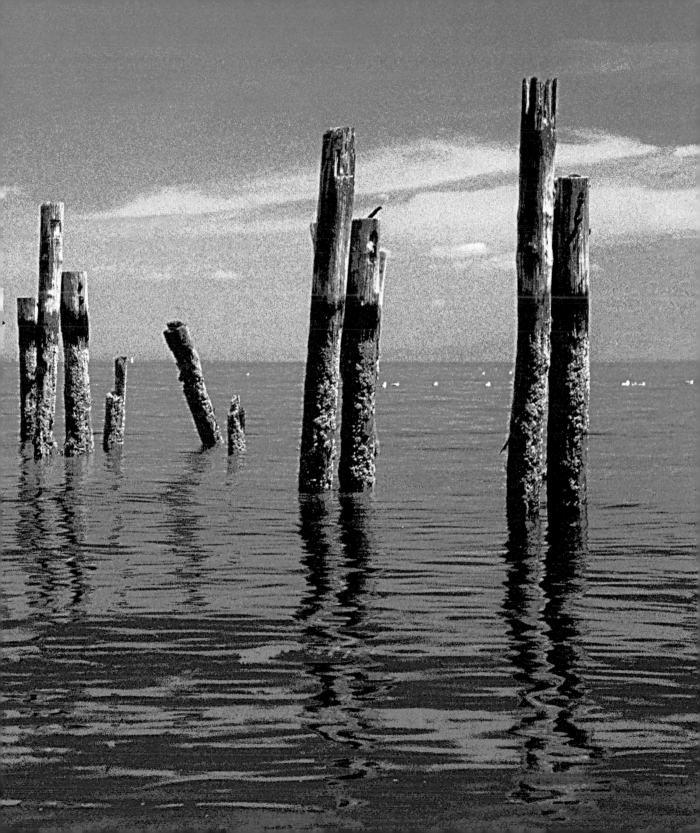

« Cela ne me coûte rien de remplir la carte-mémoire de mon appareil avant de le ranger et de rentrer chez-moi. »

! Voyez ce qui se passe du côté de la sous-exposition.

! Plus de pixels sur le capteur signifie plus de choix.

! N'hésitez pas à expérimenter au maximum.

Approche directe

Vous gagnerez beaucoup de temps en postproduction en cadrant et en donnant l'exposition correcte à la prise de vue. Cette image qui n'a demandé que très peu de traitement logiciel ultérieur en est un exemple typique.

> PdV numérique

> filtre polarisant

> correction d'exposition

> dépoussiérage

> contraste automatique

> saturation

> flou intérieur

> accentuation

> filtre médiane

> tirage jet d'encre

> économiseur d'écran

1/ Image originale.

2/ Réglage de la saturation couleur.

3/ Emploi du filtre Médiane afin de réduire le bruit dans l'image.

Prise de vue

La photo [1] a été prise tard dans l'après-midi d'été par Steve Vit, sur un site appelé « les 12 apôtres » dans l'état de Victoria, Australie. Quand il n'est pas sûr de l'exposition à donner, Steve préfère sous-exposer, car il est plus facile de « faire venir » des détails dans les ombres que de « retenir » des hautes lumières surexposées : ici, la correction d'exposition était de – 0,5 IL. Pour ce qui concerne l'exposition, on peut considérer qu'un APN se comporte comme le film inversible, c'est-à-dire avec une faible marge d'erreur. Un polariseur circulaire et un filtre anti-UV étaient montés sur l'objectif. Pour le reste, exposition automatique en modes résultat « paysage » et « crépuscule ».

Traitement

Chaque fois que possible, ce photographe s'efforce de cadrer définitivement ses images à la prise de vue, mais il reste toujours quelques améliorations à apporter lors du traitement. Le contraste de l'image fut ajusté automatiquement, suivi d'une augmentation en manuel du niveau de saturation couleur [2]. On appliqua ensuite du flou intérieur [Filtre > Bruit > Flou intérieur] et accentuation à l'image. L'intervention finale consista à sélectionner des parties du ciel et y appliquer le filtre Médiane [Filtre > Bruit > Médiane] [3] avec un rayon de 3 pixels.

Résultats

Cette image a participé à un concours photographique organisé sur le Web. Des tirages furent exécutés pour la famille et les amis, ainsi qu'une version économiseur d'écran pour d'autres personnes.

Agrandissement géant

Les images de Bob Reed sont conçues pour l'exposition et la décoration. Il se spécialise dans ce qu'on appelle « l'Art Mural », lequel attire une clientèle diverse et toujours plus nombreuse. C'est dans cet esprit que le « Lac Malgine » a été photographié.

> PdV en format 4 × 5"

> scannage

> fichier TIFF

> recadrage panoramique

> calques

> teinte/saturation

> tirage jet d'encre

> tirage sur papier argentique

> archivage sur CD

Prise de vue

L'image d'origine [1] a été prise sur film couleur inversible avec une chambre de format 4 × 5". Le glacier de l'arrière-plan est situé à une quinzaine de kilomètres. Le paysage étant éclairé en contre-jour, l'objectif de 500 mm de focale devait être bien protégé contre la lumière parasite (*flare*). Cet éclairage a cependant donné une image pratiquement monochrome sur le film. Le cadrage <u>panoramique</u> de rapport 5:2 – avec suppression d'une grande partie de la surface du lac – avait été prévu dès la prise de vue.

Traitement

Le film 4 × 5" a été scanné à <u>2 000 dpi</u>, ce qui a engendré un fichier <u>format TIFF 24-bit</u> de <u>192 Mo</u>. La beauté de cette image est due à la simplicité de la composition, à l'immensité de l'espace et aux délicates nuances des bleus créées par la perspective aérienne. Mais sur le film, les plans étagés en profondeur ne sont pas distinctement séparés, ce qui justifiait un gros travail de post-traitement. Ces différents plans ont été sélectionnés sous la forme de calques, puis on passa des heures à modifier les contrastes et les couleurs [Réglages > Teinte/Saturation] sous Photoshop [3/4].

En tout, huit zones de l'image furent travaillées indépendamment afin de recréer la sensation de profondeur, des essais de tirage jet d'encre permettant de contrôler la progression du travail. Mais le jeu en valait la chandelle, car les agrandissements géants sont dépourvus de granulation et de marques de pixellisation, avec des demi-teintes subtiles et très bien différenciées. Le photographe est particulièrement fier de la pureté des lignes de séparation entre les zones sélectionnées, due à la faible valeur adoptée pour le <u>contour progressif</u>.

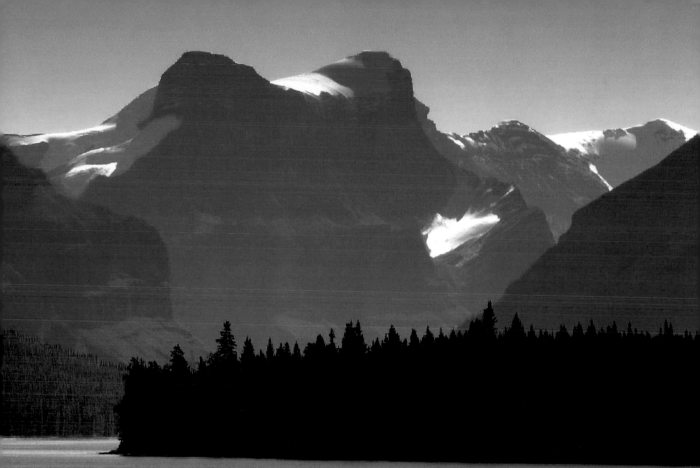

1/ Image originale.

2/ Recadrage et redimensionnement.

3/4/ Correction de couleur et de contraste de régions sélectionnées.

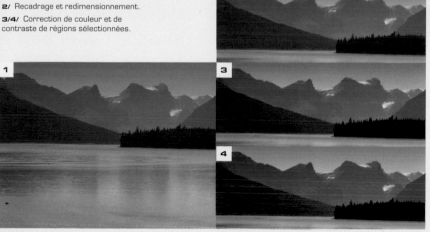

Résultats

Comme la plupart des œuvres de Bob Reed, l'image a été très agrandie, dans le cas présent en format 1,8 × 0,75 m sur papier argentique, mais il pense que, si on le lui demandait, elle supporterait aisément d'être agrandie en 3 × 1,2 m.

« Outre celle-ci, j'ai retravaillé maintes de mes anciennes images sur film en numérique, en leur apportant des améliorations considérables. La technique est encore plus valorisante lorsqu'il s'agit d'agrandissements géants. »

1

« J'ai pris une douzaine de vues avec différentes formes de vagues, mais celle-ci est la meilleure. J'aime son aspect dynamique et la sensation de puissance qu'elle dégage. »

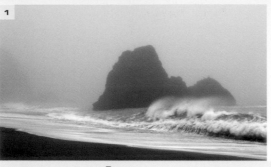

L'image optimisée

Prise de vue

En travaillant de manière rationnelle et sûre, le photographe bénéficie de la qualité optimale dès la capture et il est toujours prêt à assurer les traitements de postproduction.

Henri Lamirau se rend fréquemment sur la côte de Marin County, au nord de San Francisco. Il prit cette vue de « Rodeo Beach » par temps couvert et brumeux ; celui qu'il aime particulièrement parce qu'il confère un climat mystérieux à l'image. Il fut attiré ici par le rocher à peine visible à travers la brume, les grosses vagues et la tonalité sombre du sable de la plage : de quoi établir une excellente composition. Pour la PdV, un reflex numérique pro avec enregistrement des données en fichier NEF RAW (format Nikon RAW). On sait que c'est le format RAW qui offre les plus grandes possibilités de traitement d'image en postproduction. BdB réglée sur « temps couvert » et accentuation sur « Normal ».

> PdV reflex numérique
> fichier RAW
> iView Multimedia
> Nikon Capture
> TIFF 16-bit
> TIFF 8-bit
> niveaux
> module de réduction de bruit
> archivage sur CD
> version web
> tirage jet d'encre

2 **Réglages de l'appareil**

Saturday, November 4, 2000	Resolution : NOT FOUND	Lens : NOT FOUND	Metering Mode : Multi-Pattern	Exposure Difference : NOT FOUND	White Balance : NOT FOUND	Model Nikon D1
9:43:14 am	Compression : NOT FOUND	Focal Length : 70mm	1 /520 sec~f/8.5	SpeedLight Mode : NOT FOUND	Tone Compensation : NOT FOUND	
Color Info : NOT FOUND	Image Size : 2000 X 1312	Exposure Mode : Program	Exposure Comp : 0 EV	Sensitivity : NOT FOUND	Sharpening :	

Traitement

Henri travaille très méthodiquement. Après avoir transféré toutes les images de la carte dans l'ordinateur avec l'explorateur de fichiers iView Multimedia, il jette celles qui présentent visiblement des problèmes. Les images originales NEF retenues sont chargées dans le logiciel spécifique Nikon Capture, avec ajustement de la BdB et corrections mineures s'il y a lieu. Il procède alors à une nouvelle copie du fichier NEF sauvegardant les corrections. Ces fichiers sont alors convertis en fichiers TIFF 16-bit, en utilisant la fonction de traitement par lots. Vient ensuite l'archivage des images sur deux CD distincts : l'un qu'il garde chez lui, l'autre à son bureau. Dans le cas de cette image, le fichier TIFF 16-bit fut converti en TIFF 8-bit par Photoshop, le photographe n'ayant pas besoin de cette profondeur couleur occupant un espace de stockage de 33 Mo.

Les réglages de niveaux permirent de supprimer une légère dominante verdâtre et d'augmenter le contraste. La vue ayant été prise en sensibilité équivalente 400 ISO, un peu de bruit était visible dans les ombres du rocher ; il fut éliminé par l'emploi du module « Noise Reduction Pro » de www.theimagingfactory.com.

1/ Image originale.

2/ Le logiciel spécifique à l'appareil peut offrir d'autres fonctions que la manipulation des données RAW : par exemple, le choix de l'espace couleur ou des réglages fins de BdB. Certains permettent de superposer à l'image un carroyage de pas et de couleur réglables en fonction de la nature du sujet et des besoins. Pendant le post-traitement, il facilite l'établissement de la composition, le contrôle des lignes horizontales ou verticales, etc.

Résultats

Les meilleures images d'Henri Lamiraux se retrouvent sur son site web (www.realside.com), mais certaines sont éditées en cartes postales ou en agrandissements exécutés sur imprimante jet d'encre « pigments » A3+. L'édition sur le site web fait appel au logiciel Adobe GoLive. Toutes les images publiées sont des copies issues des fichiers maîtres, l'accentuation étant déterminée en fonction du domaine d'utilisation (web ou tirage papier).

! **Adoptez une procédure éprouvée de sauvegarde et d'archivage de vos images.**

« Parce que vous pouvez voir tout de suite l'image que vous venez de prendre, la photo numérique est pour moi synonyme de liberté. Vous n'hésitez pas à expérimenter quand vous jugez dans l'instant de ce qui « fonctionne » et de ce qui ne va pas. »

! Vous pouvez changer de sensibilité <u>ISO</u> à tout moment. C'est une capacité de l'APN que beaucoup d'utilisateurs négligent trop souvent !

! Prenez un maximum de vues. Mais pour ne pas encombrer la carte-mémoire, effacez sur le champ celles qui ne méritent pas d'être gardées.

! Après avoir pris une vue, vérifiez ses niveaux d'exposition afin de vous assurer qu'elle pourra être encore améliorée au traitement. Ne jamais surexposer !

Création à la prise de vue

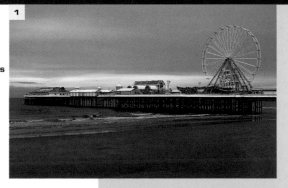

1

La capture numérique permet d'améliorer l'image après la PdV, ou du moins de transformer une photo banale en quelque chose de plus satisfaisant. Mais cela prend du temps en post-traitement. Comme cela a toujours été le cas, il est bien préférable de bâtir l'image avec tous ses attributs techniques et esthétiques à la PdV, en minimisant ainsi les opérations « correctives » ultérieures. Vous bénéficiez ainsi des qualités optimales d'une image que vous pouvez encore « retravailler ».

> capture en numérique

> histogramme

> niveaux automatiques

> outil de recadrage

> tirage jet d'encre

Steve Marley a abandonné le film au profit du numérique : cette image a été prise avec un reflex de classe professionnelle. Ce photographe est resté « classique » dans son approche, en s'efforçant de mettre en image sa vision et sa pensée, mais sans tricher avec la réalité ; il s'autorise bien sûr à augmenter le contraste ou à éliminer une dominante. La vue [1] a été prise avec un zoom 28-70 mm f/2,8, mais compte tenu d'un capteur plus petit que le plein format, la focale réelle est de 42 mm environ. Le mode JPEG « Fin » au plus faible taux de compression a délivré un fichier assez léger. Les niveaux d'exposition ont été ajustés à la PdV par observation de l'histogramme sur le moniteur ACL de l'appareil (un principe de contrôle que Steve Marley trouve très efficace) et vérification de la netteté par *zooming* dans l'image.

Pour celle ou celui qui n'aime pas se compliquer la vie, il est rassurant de savoir que cette image qui demanda un minimum de post-traitement n'a rien d'exceptionnel. En fait, les seules manipulations logicielles nécessaires furent l'emploi de Niveaux automatiques de Photoshop pour l'ajustement des couleurs, du contraste et l'accentuation [3]. La leçon à retenir est que le contrôle de l'exposition correcte sur l'histogramme de l'appareil réduit drastiquement le travail à effectuer à l'ordinateur.

La dernière et très simple intervention fut de couper une partie du ciel et du sol au premier plan à l'aide de l'outil de recadrage, ce qui confère à l'image un aspect panoramique s'harmonisant mieux avec sa nature et sa composition [4].

Bien que Steve soit un professionnel travaillant habituellement sur commande, cette image est une œuvre personnelle qui a abouti sous la forme d'un tirage jet d'encre sur papier brillant de qualité premium, encadré sous verre. L'image de format A4 a été tirée à 300 dpi.

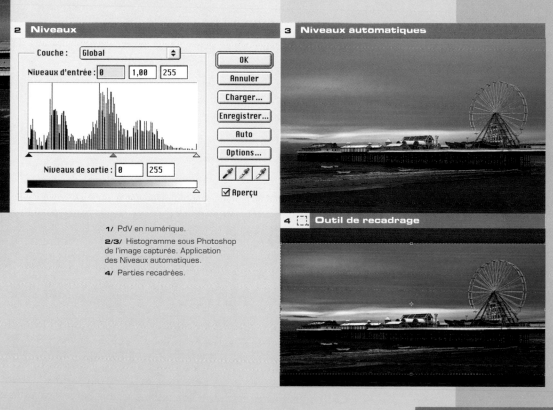

2 Niveaux

Couche : Global

Niveaux d'entrée : 0 1,00 255

OK
Annuler
Charger...
Enregistrer...
Auto
Options...

Niveaux de sortie : 0 255

☑ Aperçu

3 Niveaux automatiques

4 Outil de recadrage

1/ PdV en numérique.

2/3/ Histogramme sous Photoshop de l'image capturée. Application des Niveaux automatiques.

4/ Parties recadrées.

« J'ai été fasciné par les résultats. Le processus fut incroyablement simple et l'image finale a une telle force de persuasion qu'elle a fait beaucoup parler d'elle. »

« Quand j'ai expliqué à mes amis comment j'avais créé les reflets dans l'eau, ils m'ont dit que j'étais un tricheur. »

Couper, coller, copier

Couper/coller est une technique à la fois simple et très efficace pour créer une image ayant un fort impact visuel. Avec quelques interventions supplémentaires bien pensées, vous pouvez aboutir comme ici à une œuvre d'exception.

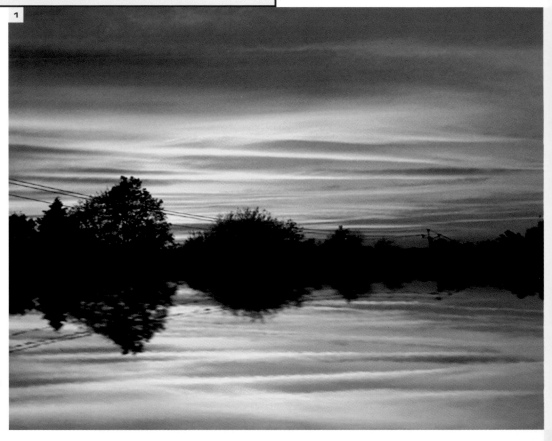

1

> capture en numérique

> sélection

> copie

> collage

> nouvelle zone de travail

> retourner verticalement

> copie

> redimensionnement de la zone de travail

> calque

> déplacer

> filtre

> distorsion

> océan

> aplatir

> recadrage

> version web

> tirage jet d'encre

Prise de vue

De sa fenêtre du deuxième étage, Daniel Lai a pris cette vue sur pied avec un APN de 2 MP, la focale équivalente de l'objectif étant de 28 mm. Le ciel au soleil couchant était vraiment splendide. L'idée lui vint ensuite de partir de cette image pour faire un pastiche de paysage dans lequel le ciel se réfléchit, inversé, sur le miroir liquide : la technique fort simple du « copié/collé » s'imposait.

! Sous Photoshop, le fait d'ajouter ou d'enlever des parties de la zone de travail [Image > Redimensionnement de la zone de travail] augmente ou réduit l'espace extérieur à l'image initiale. Augmenter ses dimensions permet d'y intégrer d'autres éléments ou surfaces, alors que les diminuer revient à couper dans l'image.

2 Taille de la zone de travail > image centrée

Taille actuelle : 23,9 Mo
Largeur : 30 cm
Hauteur : 20 cm

[OK]
[Annuler]

Nouvelle taille : 23,9 Mo

Largeur : [30] [cm ▼]
Hauteur : [20] [cm ▼]
☐ Conserver les proportions

Position :

Traitement

Les opérations débutent par la sélection de l'image entière [Sélection> Tout], sa copie [Édition > Copier]. Collage de la copie sur une nouvelle zone de travail [Fichier > Nouveau > Éditer > Coller]. Inversion « miroir » de l'image du reflet [Image > Rotation zone de travail > Retourner verticalement], puis sa copie [Sélection > Tout > Copier]. La hauteur de l'image d'origine fut augmentée de 200 % [Image > Redimensionnement de la zone de travail], puis création d'un nouveau calque [Calque > Nouveau > Arrière-plan]. Avec l'outil de déplacement, positionnement de l'image en haut, puis du calque 1 en bas de la zone de travail, avec ajustement précis sur la position désirée.

Les opérations s'achèvent par l'application de l'effet « Océan » [Filtre > Déformation > Océan], aplatissement de l'image [Calque > Aplatir] enfin, cadrage définitif plaçant classiquement la ligne d'horizon au tiers inférieur de la hauteur.

3 Taille de la zone de travail > image en bas

Taille actuelle : 23,9 Mo
Largeur : 30 cm
Hauteur : 20 cm

[OK]
[Annuler]

Nouvelle taille : 23,9 Mo

Largeur : [30] [cm ▼]
Hauteur : [20] [cm ▼]
☐ Conserver les proportions

Position :

1/ « Flood » est d'abord le fruit de l'imagination. Sa réalisation demandait la combinaison de quelques manipulations simples, mais très efficaces.

2/ En définissant généreusement la largeur et la hauteur de la zone de travail, vous vous réservez la possibilité de modifier l'image plus profondément.

3/ Pour positionner l'image originale dans la nouvelle zone de travail, il vous suffit de cliquer sur la position désirée de la boîte de dialogue.

Résultats

« Flood » (inondation) eut un tel succès qu'elle fut maintes fois exposée en public ou en privé. Les agrandissements sur papier semi-brillant furent tirés en jet d'encre en format A3 à 1 350 dpi, avec emploi de la technologie « pigments solides » garantissant une très longue durée de conservation des épreuves.

! En cas de pose longue, activez le système de réduction de bruit de votre appareil si celui-ci en est pourvu. **Le bruit structurel dit « de pixels » est surtout visible dans les zones d'ombre. Certains APN utilisent une image de « bruit au noir » du capteur non exposé à la lumière afin de déterminer quels seront le niveau et la répartition du bruit en fonction du temps de pose. Après l'exposition, cette « carte de bruit » mémorisée est soustraite de l'image.**

Cette image a été prise avec un APN de 2 MP seulement ; mais ce qui peut éventuellement lui manquer en terme de résolution informatique est plus que largement compensé par le talent et la technicité de son auteur, Hans Claesson. Il s'est rendu sur le site à un moment particulier de la journée, quand le vent engendrait des vagues

Créativité d'abord

Réussir en photographie numérique n'implique nullement l'abandon des méthodes qui ont largement fait leurs preuves avec le film. C'est ainsi que l'évocation du mouvement par le flou de bougé et l'emploi d'une vitesse d'obturation lente est tout aussi efficace en numérique, à la différence près que les résultats sont améliorables par traitement logiciel. Il est toutefois bien plus rationnel et valorisant de penser l'image définitive dès la prise de vue.

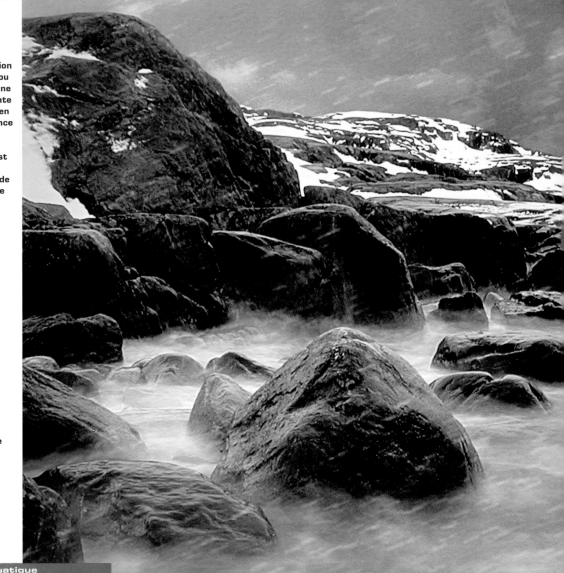

> capture en numérique

> filtre optique

> **Photoshop**

> calque

> fichier **PSD**

> tirage jet d'encre

> version web

susceptible de bien évoquer le mouvement par une vitesse lente d'obturation. Après avoir déterminé son point de station et pris quelques vues avec des filtres gris-neutres de diverses densités – ND8, ND4 et filtre dégradé 0.7 – ayant pour objet de réduire la quantité de lumière atteignant le capteur, donc de prolonger le temps de pose afin de traduire le mouvement des vagues, il adopta une exposition de 2 s à f/8, la sensibilité étant réglée à 100 ISO. Dans de telles conditions, le trépied et le déclencheur à distance s'imposaient. L'image finale évoque la côte ouest de la Suède telle qu'elle l'est une bonne partie de l'année : froide, humide, hostile, mais surtout superbe, sauvage et dramatique.

1/ Le bruit à la PdV est dû à ce que les pixels du capteur accumulent une charge « parasite » : ces pixels sont plus clairs ou colorés alors qu'ils devraient être noirs. En général, le bruit est d'autant plus marqué que la valeur ISO affichée sur l'APN est élevée. Le bruit de l'image numérique est en partie assimilable à la granulation d'un film.

2/ Il est possible de simuler la granulation du film sur une image numérique par emploi d'un programme logiciel approprié. Réglables, les filtres de bruit permettent aussi de masquer les poussières et autres petits défauts de l'image numérique.

Traitement

Les images ont été retravaillées avec une version de Photoshop. La neige et le ciel furent modifiés à l'aide de plusieurs calques séparés, mais sans jamais toucher aux fichiers d'origine. Les images modifiées ont été sauvegardées sous la forme de fichiers PSD, lesquels ont l'avantage de conserver l'intégrité des calques, en évitant les inéluctables dégradations de la compression JPEG. L'Image finale baptisée « Essence of Seasons » était prête pour le tirage des épreuves.

1 Bruit du capteur de l'appareil

2 Filtre > Bruit

Résultats

Avant tout créée pour le plaisir du photographe, l'image fut également présentée dans des expositions. Hans en tire maintenant quelque profit en vendant les épreuves encadrées sur le net et dans le commerce local.

Le paysage humain

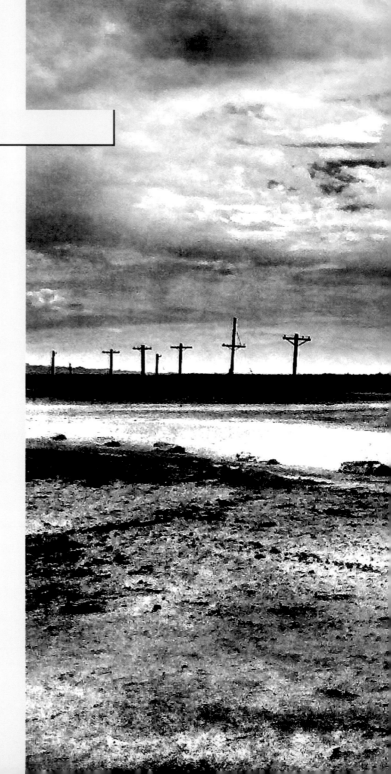

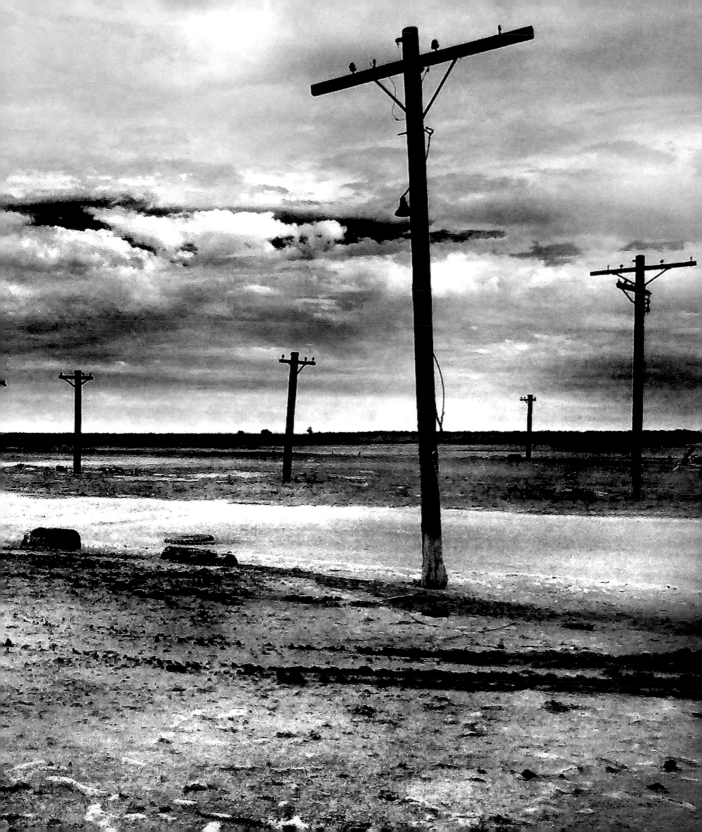

Vue panoramique

Le paysage urbain se prête à divers types de cadrage. C'est néanmoins la vue panoramique qui convient le mieux aux vastes paysages. S'il y a des appareils « panoramiques » spécifiquement conçus pour cela, on peut obtenir les mêmes effets par l'assemblage de plusieurs vues. « Manhattan Skyline » de Bob Reed en est un parfait exemple.

> PdV sur film 4 × 5"

> logiciel Polacolor Insight

> couper/coller

> calques

> recadrage

> rotation

> inclinaison

> gomme

> densité+/densité−

> calque « aplatir »

> tampon de duplication

> outil de dégradé

> luminosité/contraste

> teinte/saturation

> courbes

> flou gaussien

> tampon de duplication

> filtre

> accentuation

> tirage argentique

> tirage jet d'encre

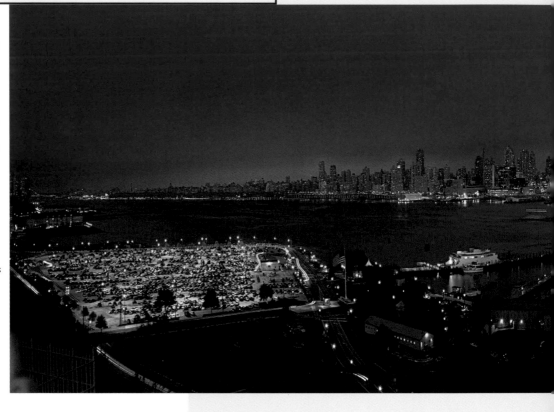

Prise de vue

Réalisée à l'aide d'une chambre grand format 4 × 5" équipée de l'objectif de 150 mm de focale « normale », cette image résulte de l'assemblage de trois clichés. L'idée était de couvrir toute l'étendue de Manhattan comprise entre le pont Verrazano (à l'extrême droite) et le pont George Washington (à l'extrême gauche). En utilisant le super grand-angle de 47 mm, le photographe aurait pu couvrir la scène en une seule vue. Mais il y aurait eu dans ce cas une très forte décroissance de l'éclairement du film vers les bords de l'image, ainsi que des fuyantes trop prononcées : les gratte-ciel de New York situés à

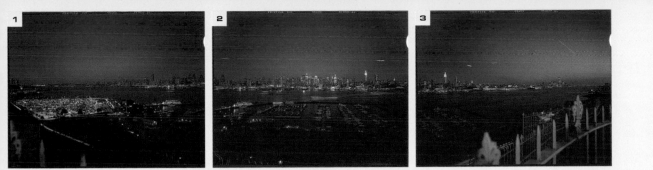

1 **2** **3**

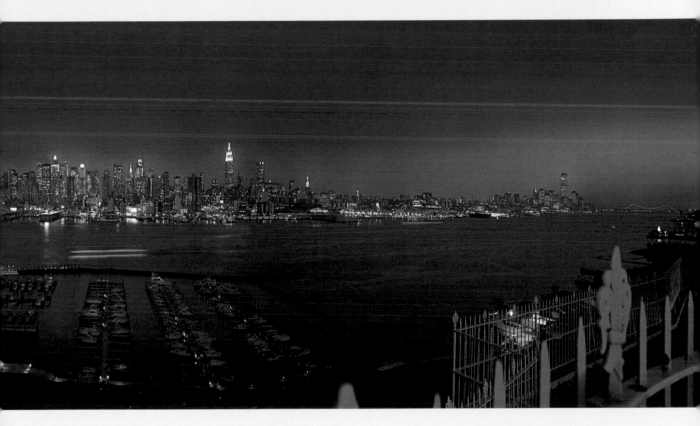

plusieurs kilomètres auraient été minuscules, comparés aux motifs proches. Avec la focale normale, au contraire, on a une perspective agréable des lignes horizontales, somme toute assez conforme à ce que l'on ressent lorsqu'on tourne la tête pour embrasser l'ensemble d'un paysage. Il faut que la tête du trépied soit parfaitement horizontale et on doit repérer (sur la couronne graduée) l'axe de prise de vue de chacune des trois images, mais en prévoyant des <u>bandes de recouvrement</u> assez larges entre les vues afin de faciliter l'assemblage.

! Il existe de nombreux programmes d'assemblage des images. Un certain nombre d'entre eux sont un module du logiciel spécifique à l'APN considéré.

4/ Chacune des trois vues de la série fut copiée et collée sur la zone de travail sous la forme d'un calque indépendant.

5/ Les bords verticaux de la vue du milieu sont coupés à l'endroit où les « raccords » seront moins visibles. Puis la vue centrale d'origine est remplacée par le calque de la vue recadrée.

6/ La base de l'île de Manhattan n'est plus une ligne droite, tandis que les lignes des éléments du premier plan sont « brisées » sur les zones de recoupement. Ces défauts doivent être corrigés.

7/ Les éléments et lignes de la composition étant correctement alignés, recadrage au rapport de format définitif.

Les trois vues ont été scannées – avec le logiciel <u>Polacolor Insight</u> – avec les mêmes réglages du pilote, de manière à ce que leurs couleurs et densités soient à peu près semblables [1-2-3]. Chacune a été faite à <u>2 000 dpi, couleur RVB 24-bit</u>. Quand l'image composite fut établie avec ses calques sous Photoshop, ses fichiers totalisaient plusieurs centaines de Mo. On procéda ensuite à un premier assemblage des trois vues sur fond blanc, avec création d'un nouveau fichier de 16 × 6 pouces (40 × 15 cm). Puis, sous Photoshop, le calque individuel de chaque vue fut copié et collé sur ce fond [4]. On rogna légèrement les deux bords verticaux de l'image centrale de manière à ce que les éléments se trouvant sur les lignes de recouvrement soient à peu près alignés. On réalisa un nouveau composite en effaçant le calque de l'image centrale et en remplaçant par le calque central recadré ; celui-ci se trouve donc <u>au-dessus des deux autres</u> [5]. Les calques pouvant être déplacé indépendamment, les deux latéraux furent ajustés jusqu'à ce qu'ils soient approximativement alignés. Puis on coupa une partie des surfaces du fond blanc. On obtint ainsi une image composite de base. Mais à cause des angles de PdV, d'un certain vignetage de l'objectif et du temps écoulé entre les vues successives, la densité et les couleurs proches des lignes d'assemblage ne se mariaient pas bien et durent être « fusionnées ». De même, au lieu d'être des droites, les lignes étaient légèrement brisées sur ces lignes d'assemblage ; enfin, il y avait des bateaux et hélicoptères figurant simultanément en différents points de la composition.

Les vues gauche et droite furent repositionnées jusqu'à obtenir une meilleure perspective [Calque > Transformation > Rotation]. Mais quand les buildings de Manhattan étaient bien alignés, les bateaux et les docks du premier plan ne l'étaient plus. La correction de la perspective du premier plan se fit à l'aide la commande « Cisaillement » [Calque > Transformation > Cisaillement] : la vue de gauche fut ainsi déformée et remise en bonne place ; cette commande permet en effet de déformer une surface de façon non linéaire. L'arrière-plan fut isolé et totalement reconstruit [7].

4

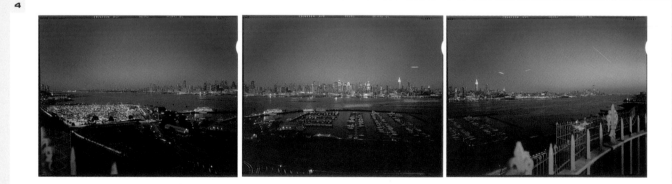

5

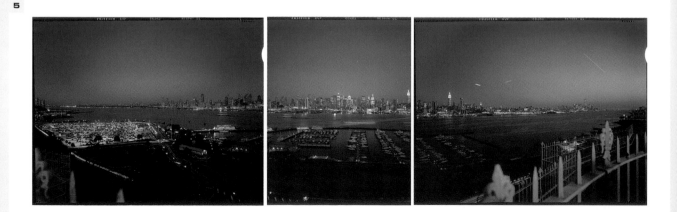

Il restait des heures de patientes opérations à accomplir : le fusionnement du ciel, d'abord par l'effacement progressif des zones de recouvrement, suivi par les dégradés (densité+ / densité−) des valeurs, jusqu'à obtenir un ciel de tonalité uniforme. Après « aplatissement » du ciel réduit à un seul calque, le tampon de duplication permit de fondre les détails dans les zones situées à mi-distance et au premier plan. Sélection ensuite de l'ensemble du ciel, réduction de la granulation et élimination des poussières. La superposition de plusieurs calques dégradés permit d'accentuer les teintes du soleil couchant. Puis, éclaircissement ou assombrissement des parties sélectionnées du premier plan,

jusqu'à faire disparaître les dernières traces de montage. Il fallut également redresser les lignes du ferry-boat et des docks. Puis, on procéda à l'harmonisation des couleurs grâce aux commandes Teinte/Saturation, Courbes et aux outils de sélection couleur. Cependant, l'augmentation de la saturation fit apparaître des bandes colorées indésirables dans le ciel, qu'il fallut réduire par plusieurs applications successives de flou gaussien, mais en protégeant la silhouette des buildings par « contour progressif ». Le tampon de duplication et le filtre antipoussière éliminèrent les derniers défauts. L'accentuation sélective termina les opérations.

Résultats

Tirée sur papier argentique à une définition de 152,5 dpi (fichier de 240 Mo), l'image panoramique mesure 3 × 0,75 m. D'autres agrandissements furent réalisés : 50 × 15 cm et 76 × 20 cm en impression jet d'encre et un autre de 200 × 30 cm sur papier argentique. Ces dimensions montrent que le rapport de format (longueur/hauteur) peut légèrement varier selon les besoins du client.

6

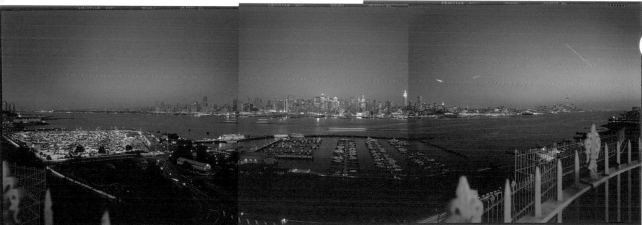

7

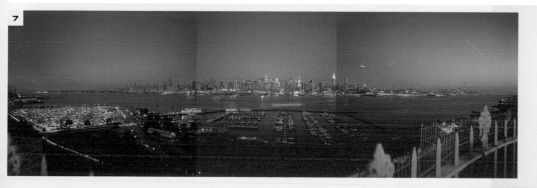

Épreuve virée sépia

Cette image a été pensée pour être tirée sur support papier, mais pas n'importe lequel. Dans le passé, toutes sortes de supports ayant différentes textures, épaisseurs et brillances ont été utilisés, qui s'harmonisent plus ou moins bien avec le thème de l'image et le style du photographe. À l'ère du numérique et grâce à la flexibilité d'emploi de l'imprimante à jet d'encre, jamais il n'a été plus facile d'expérimenter dans ce domaine. C'est ce que prouve James Burke avec son interprétation très personnelle de « l'Œil de Londres », la grande roue construite aux bords de la Tamise pour la célébration du troisième millénaire.

> capture en numérique

> recadrage

> nettoyage

> calque de duplication

> rotation du calque

> gomme

> teinte/saturation

> coloriser

> teinte

> tirage jet d'encre

> version web

1

Traitement

Il dura environ deux heures sous Photoshop. À l'origine rectangulaire, l'image fut recadrée en carré pour éliminer des bâtiments voisins. Les oiseaux en vol qui étaient flous de bougé ont été effacés au tampon de duplication. La couche fut ensuite copiée [Calque > Copier le calque] et cette copie retournée [Image > Rotation zone de travail > Retourner verticalement], afin de créer les reflets dans l'eau. On effaça les régions de l'image extérieures au « plan d'eau », puis l'on diminua la densité de la copie de manière à laisser transparaître la texture du fond.

L'attribution de la teinte sépia s'effectue avec la commande teinte/saturation [Image > Réglages > Teinte/Saturation], suivie de la sélection de « Redéfinir ». Après copie de sauvegarde, les calques furent « aplatis », puis « plaquage » de la texture et création des marges à l'aide d'un module filtre spécifique. Le travail s'achève par des réglages de balance couleur et de saturation.

Résultats

L'image a été tirée jet d'encre sur papier « photo », mais James Burke l'édite aussi plus luxueusement sur papier à dessin de format A3 (réglage « papier ordinaire »), lequel ajoute sa propre texture à l'image photographique. Ce papier non couché consomme plus d'encre, mais celle-ci ne diffuse pas excessivement et sèche assez rapidement.

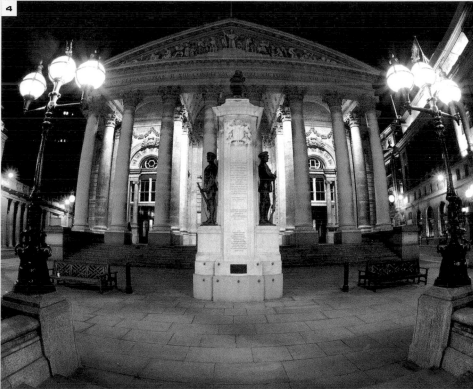

1/ Image définitive.

2/ Corrections teinte/saturation.

3/ Une image avant sa conversion en ton sépia.

4/ Le « virage sépia » confère un aspect désuet à l'image.

Image en temps irréel

Bien que l'immédiateté des résultats soit l'un des grands bénéfices du numérique, le photographe paysagiste est rarement contraint d'opérer dans l'urgence. Il peut en revanche « occuper son temps » de manière très créative et valorisante : c'est ce que prouve le « New York » de Steve Marley.

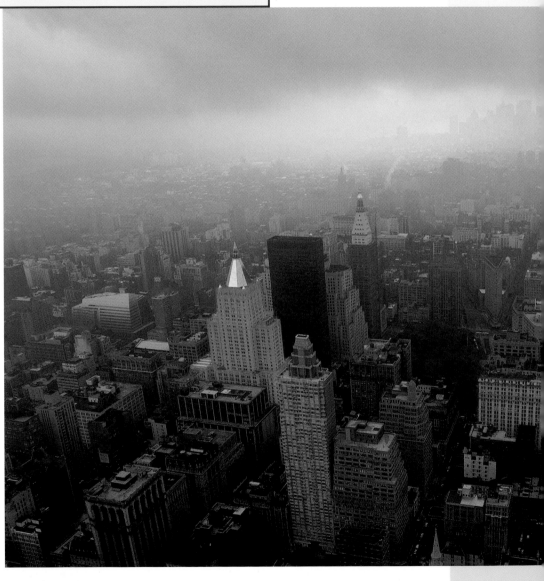

> capture en numérique

> fichier en données **RAW**

> logiciel spécifique à l'appareil

> fichier **TIFF**

> **Photoshop**

> niveaux

> redimensionnement

> tirage jet d'encre A4

Prise de vue

1/ Compte tenu de la taille du capteur équipant le boîtier, les photos furent prises avec les plus courtes focales équivalentes disponibles.

2/ Données Exif (conditions de PdV).

3/ Image d'origine.

Il faisait un temps exécrable quand l'anglais Steve Marley prit cette vue depuis le sommet de l'Empire State Building. On l'avait bien prévenu à l'entrée que la visibilité était très réduite, mais comme c'étaient ses dernières heures à New York, il monta quand même et décida de prendre quelques images avec son reflex numérique professionnel. Il disposait de deux objectifs : un 14 mm f/2,8 et un zoom 17-35 mm f/2,8, focales respectivement équivalentes – compte tenu du facteur de conversion du boîtier utilisé – à 21 mm et 25,5-52,5 mm pour le zoom. L'important était de s'assurer que plusieurs images soient bien exposées.

2 *These were the settings at the time this image was taken*

Sunday, August 12, 2001	Data Format : RAW (12-bit)	Lens : 17-35mm f/2.8-2.8	Metering Mode : Multi-Pattern	Exposure Difference : 0 EV	Sensitivity : ISO 125	Tone Compensation : Normal
7:59:13 pm	Compression : None	Focal Length : 17mm	1/90 sec-f/7.6	Hue Adjustment : 3	Color Mode : Adobe RGB	Sharpening : None
Color	Image Size : 3008 X 1960	Exposure Mode : Program™	Exposure Comp : 0 EV	SpeedLight Mode : None	White Balance : Auto	Model : Nikon D1X

3

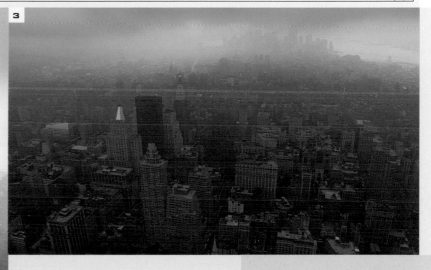

Traitement

Steve savait qu'il avait au moins une image idéalement exposée dans la séquence réalisée avec des expositions variées. Pendant le voyage de retour au-dessus de l'Atlantique, il passa utilement son temps à traiter les images sur son ordinateur portable. Celles-ci étant enregistrées en données RAW pour une qualité optimale, ce fut assez long de les convertir – à l'aide du logiciel spécifique – en fichiers TIFF culminant à 30 Mo. Rentré chez lui, Il ne restait qu'à les ouvrir sous Photoshop, à ajuster les niveaux pour améliorer le contraste dans les nuages et récupérer un maximum de détails dans les bâtiments. Après redimensionnement, les images furent prêtes à « sortir » sur imprimante.

Résultats

Les premiers tirages jet d'encre furent classiquement réalisés sur papier photo « Premium » brillant, mais Steve pensait que les potentialités de l'image lui permettaient d'obtenir des épreuves visuellement plus attrayantes en les tirant sur papier « Aquarelle » ; ce qui s'avéra exact. Dans les deux cas, il s'agissait de tirages A4 de définition 300 dpi.

Couleur fondamentale

Espace couleur

Bien que certains passionnés préfèrent le N&B, la très grande majorité des photos sont en couleur. En esthétique, « harmoniser les couleurs » consiste à les associer dans l'image de manière à ce qu'elles ne se contrarient pas mutuellement. Dans une image, la « discordance » des couleurs est généralement considérée comme un défaut, encore que tous les esthètes n'en soient pas convaincus. Comment peut-on gérer les couleurs de façon optimale, tant sur le plan esthétique que technique ? C'est l'un des problèmes majeurs que chaque photographe doit résoudre à titre personnel.

Un appareil numérique élaboré ou son logiciel « dédié » permet de sélectionner « l'espace couleur » selon lequel l'image sera enregistrée. Un espace couleur représente toutes les valeurs de teinte et de luminance que le système a la capacité d'enregistrer et de reproduire correctement ; les coordonnées de ces valeurs peuvent être reportées sur un diagramme de référence. En théorie, quand une image est « attachée » à un espace couleur donné, tout dispositif utilisant le même espace gère ses couleurs de la même manière. Deux principaux espaces couleur sont utilisés pour les appareils de prise de vue. Le RVB Adobe 1998 est proposé sur les appareils les plus élaborés, tandis que le sRVB (« s » pour « standard ») est commun à tous. Le premier a l'avantage d'embrasser un plus vaste espace (une gamme de couleurs plus étendue), mais les couleurs du second sont visuellement plus proches de celles qui s'affichent sur l'écran d'un moniteur.

Selon la destination (ou « sortie ») de l'image, un espace est plus approprié qu'un autre. Si vos images sont destinées à la transmission et l'affichage sur le Web, vous n'avez vraiment besoin que du sRVB : d'une part, les

écrans ne peuvent afficher toute l'étendue des autres espaces, d'autre part, les couleurs du sRVB correspondent sensiblement à celles du papier couleur « argentique » ; de plus, avant de lancer l'impression, la plupart des imprimantes à jet d'encre convertissent les valeurs du fichier source en un espace proche du sRVB. Cela veut dire qu'en capture sRVB, les couleurs affichées sur l'écran ordinateur sont, en principe, semblables à celles de la même image tirée sur papier. Cependant, dans le cas où vous en auriez besoin, les données « manquantes » d'une image sRVB ne peuvent pas être reconstituées. Bien que l'espace RVB Adobe 1998 soit plus étendu, c'est-à-dire qu'il enregistre des teintes et des valeurs plus nuancées, celles-ci sont habituellement « compressées » comme nécessaire pour la visualisation écran et le tirage des épreuves papier, de sorte que ces informations supplémentaires ne sont pas exploitées. En revanche, le choix de cet espace couleur se justifie totalement quand les images sont destinées aux applications professionnelles les plus exigeantes, comme l'impression de haute qualité, ou la reconversion de fichiers numériques en images argentiques.

1 Espace couleur

1/ Le fichier en données RAW est le plus souple, car il permet de spécifier l'espace couleur utilisé par une image.

2/ L'harmonie des couleurs est une notion subjective pour chacun d'entre nous, mais le procédé numérique nous donne de puissants moyens de la contrôler.

! Contrairement au photographe de studio qui peut contrôler la constance de l'éclairage et adopter un même « profil couleur » pour toute la chaîne de production, la lumière naturelle éclairant le paysage varie continûment au cours de la journée. Il est recommandé, chaque fois que possible, de placer une « carte grise » (Kodak Gray Card) sur un bord hors cadrage de l'image, laquelle servira de référence en postproduction pour établir la densité des demi-teintes. La mesure sur carte grise optimise également le réglage manuel de la BdB.

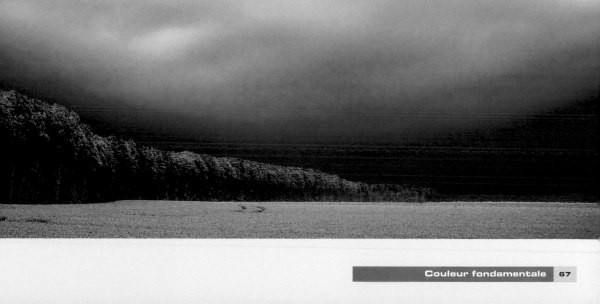

Courbes

Familiarisez-vous avec la fonction Courbes [Image > Réglages > Courbes], car elle est très utilisée pour les travaux de haute qualité (comme l'édition de livres et magazines) avec lesquels la fidélité du rendu des couleurs est un impératif. La commande permet de modifier l'équilibre des couleurs à l'intérieur d'une zone sélectionnée de l'image. Même numérisée avec un scanner haut de gamme, il arrive que la balance des couleurs dans les régions de hautes lumières, de demi-teintes ou des ombres ne corresponde pas exactement à celle de l'original. Les informations de la boîte de dialogue vous indiquent avec précision les étapes de la procédure à suivre : ce point est particulièrement important quand votre moniteur n'est pas correctement étalonné couleur.

! Le mode Couleur Lab [Image > Mode > Couleur Lab] a moins tendance à faire apparaître une dominante ou à provoquer un « croisement de courbes » qu'en travaillant en mode **RVB** ou **CMJN**. Ses avantages restent à découvrir par bien des photographes. Le mode Couleur Lab est utilisé – par **Photoshop** et d'autres programmes – en tant qu'étape intermédiaire lorsque l'on passe du **RVB** au **CMJN** ou inversement. Il assure alors une meilleure correspondance des cordonnées couleur que la conversion directe.

! Une image qui est un peu « plate » (faible contraste) sur l'écran moniteur n'est pas forcément une mauvaise image pour la <u>publication</u> <u>ou le tirage des épreuves</u> : ceux-ci ont en effet tendance à augmenter son contraste.

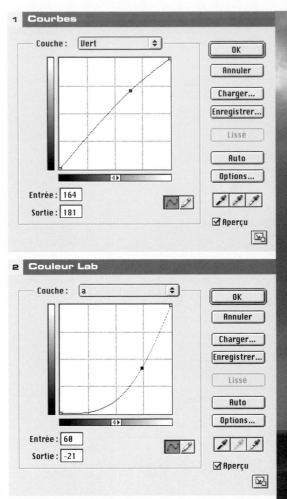

1/ En mode RVB ou CMJN, la fonction « Courbes » est un moyen très efficace de correction des couleurs dans différentes régions de l'image.

2/ Le mode Couleur Lab utilise une couche « Luminosité » indépendante de deux couches de chrominance. Pour cette raison, une correction de la luminosité de l'image n'engendre pas de dominante colorée, ce qui peut arriver avec les modes « trichromes » RVB ou CMJN.

! Il est préférable d'archiver les images sur disque CD, car ce support risque moins d'être endommagé accidentellement que le disque dur d'un ordinateur. Par sécurité, on peut de plus réaliser deux CD identiques, mais qui sont conservés dans des lieux différents.

! Certains serveurs internet mettent de très grands volumes de stockage au service des utilisateurs photographes.

! Certains programmes permettent soit de « copyrighter » les fichiers, soit de mentionner l'autorisation d'emploi dans le domaine public. Afin d'éviter les problèmes, le mieux est de porter clairement l'une ou l'autre mention sur toutes les images communiquées ou circulant sur le Web.

Stockage et recherche

Stockage

À l'âge numérique, rien ne peut excuser le désordre. Les systèmes de stockage et de recherche des images n'ont jamais été aussi simples et performants. Bien exploités, ces outils permettent de valoriser et de mieux vendre ses images.

Beaucoup d'APN permettent, au fur et à mesure des PdV, de ranger les images enregistrées dans la carte-mémoire dans des dossiers portant chacun un nom ou un numéro d'identification spécifique. Si vous prenez beaucoup de photos, lors d'un voyage par exemple, c'est une bonne idée de « classer » directement vos images dans des dossiers différents : par type de sujet, par journée de PdV, etc., au lieu de les mélanger dans un unique dossier. Il est ainsi bien plus facile de les identifier ultérieurement. Aujourd'hui, lorsqu'ils sont « sur le terrain », la plupart des utilisateurs préfèrent « vider » leur carte-mémoire « pleine », soit dans un ordinateur portable, soit dans un dispositif de stockage autonome pouvant avoir une capacité de plusieurs dizaines de Go, plutôt que de multiplier le nombre de cartes-mémoires à emporter avec soi. Il faut dire que le transfert des fichiers de la carte dans l'unité de stockage se fait maintenant bien plus rapidement grâce aux interfaces de communication USB (1.0 et 2.0) et FireWire à haut débit dont les équipements récents sont tous dotés.

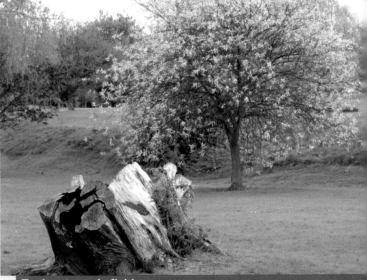

1 Explorateur de fichiers

> créer un dossier
> sauvegarde des images
> explorateur de fichiers
> corrections
> copyright
> filigrane (watermark)
> diffusion

Exploration

Comme son nom le suggère, un explorateur de fichiers affiche les images sur écran sous la forme de vignettes et permet d'ouvrir les vues sélectionnées en plein format. On peut classer et trier images de bien des manières : par poids de fichier, date de création, ordre numérique, etc. Outre leurs fonctions de base, la plupart des explorateurs donnent un accès direct à un logiciel de traitement plus élaboré.

> ⚠ Dans le cas des images protégées par incrustation d'un filigrane, il vaut mieux leur apporter une modification supplémentaire telle qu'un changement de couleur ou de tonalité. La pose du filigrane doit être la dernière opération avant compression finale. Son efficacité est fonction de sa visibilité. Pour les images circulant sur le Web, la meilleure solution est de positionner le filigrane de manière à ce qu'il empêche la reproduction, mais sans trop dénaturer le « message » de l'image.

1/ Les meilleurs explorateurs de fichiers affichent les conditions de PdV de l'image sélectionnée.

2/ Outre le symbole ©, vous pouvez généralement afficher d'autres données « utilisateur », particulièrement la légende de l'image.

3/ Une petite unité de stockage autonome est très utile pour « vider » la carte-mémoire sur le terrain. Mais, dès que possible, sauvegardez plus sûrement vos fichiers dans le disque dur de l'ordinateur.

4/ Les plus récentes versions de Photoshop incorporent un explorateur de fichier [Parcourir ou Fenêtre > Explorateur de fichiers]. Il suffit de cliquer sur la vignette de l'image désirée pour l'ouvrir.

5/ Symbole « Copyright » en tête du nom de fichier.

3

2 Données enregistrées dans le fichier

Caption
River bank flowers along the Chelmer.

Categories
3 letters short from :
Added Category: [Add] [Delete]

Written by : John Clements
Headline :
Special Instructions :

Urgency: Normal

Keywords
Water/flowers [Add]
Record Keywords: [Delete]

Credit
By-line:
By-line title:
Credit: John Clements
Source:
Copy right: © John Clements

Locations
City:
State/Province:
Country:
Object Name:

☑ **Date Created:** 26/ 4/2002
Original Transmission:

[Simple...] [Save...] [Load...] [All Clear] [Cancel] [OK]

4 Sélection des images

@JClements012_RT8.tif @JClements013_RT8.tif @JClements014_RT8.tif @JClements015_RT8.tif

@JClements016_RT8.tif @JClements017_RT8.tif @JClements021_RT8.tif @JClements022_RT8.tif

@JClements023_RT8.tif @JClements024_RT8.tif @JClements026_RT8.tif @JClements027_RT8.tif

5 Symbole de copyright

© Water_flowers.jpg @ 25% (RGB)

Protection

Lorsque vous communiquez vos images, une précaution essentielle est d'assurer leur protection contre la copie illicite : le « copyright ». Beaucoup de programmes le font en incrustant le symbole © en début du nom de fichier. Dans Paint Shop Pro ou similaire [Menu > Image > Infos image], ce symbole apparaît quand on ouvre le fichier dans un format compatible. Mais cela ne constitue pas une garantie, car il est souvent possible d'ouvrir l'image sans qu'il apparaisse. La méthode la plus sûre est d'incruster un filigrane [<u>watermark</u>] indélébile dans l'image elle-même, mais vous devez vous faire enregistrer auprès d'un organisme de gestion qui vous attribuera une identité strictement personnelle.

L'image dans l'image

! La fonction « Calques » de Photoshop [Calque > Nouveau] permet de créer une image composite sans affecter l'original. Tout se passe comme si l'on décalquait tout ou partie de l'image de départ. Selon les besoins, on superpose différents calques plus ou moins modifiés, plus ou moins transparents ou opaques. Chaque calque pouvant être manipulé séparément, il est toujours possible de revenir sur une étape antérieure pour « bâtir » la composition désirée.

Une image aux multiples aspects

Prise de vue

L'imagerie numérique ouvre toutes grandes les portes de la créativité, même lorsqu'elle s'applique à une photographie réalisée du temps où ces manipulations n'étaient pas possibles. C'est exactement le cas des réalisations ci-contre.

En partant de cette vue sur film inversible réalisée il y a bien des années, Leonard Van Bruggen a fait appel à la manipulation numérique pour en tirer toute une série de variations sur un même thème. Il est intéressant de remarquer qu'à l'époque l'image servant d'original était déjà « truquée » par surimpressions à la prise de vue.

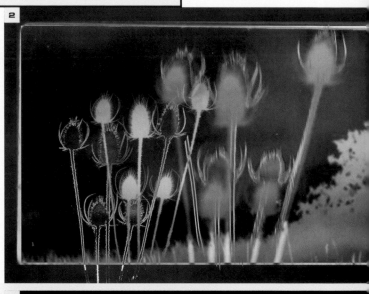

Traitement

L'emploi d'un scanner à plat équipé d'un dispositif optionnel d'éclairage pour les films jusqu'au format 4 × 5" crée des fichiers assez lourds pour être manipulés sans perte de qualité. La création d'effets surréalistes résulte parfois de la combinaison de positifs et de négatifs scannés, superposés sous la forme de calques dans Photoshop. Ces techniques de superposition de calques sont utilisées conjointement avec divers réglages de luminosité/contraste, teinte/saturation ou autres, comme la fonction d'inversion négatif/positif [Image > Réglage > Inversion]. Ces expérimentations furent exécutées assez rapidement.

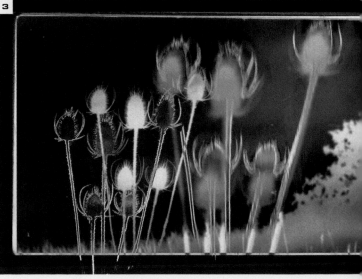

! Le fait de « fusionner » les calques [Calque > Fusionner] réduit le poids du fichier, mais cela n'empêche pas de continuer à travailler sur les calques individuels.

! Si vous voulez sauvegarder tous les calques, vous devez le faire dans le format PSD natif de Photoshop. Sinon, l'image doit être « aplatie » [Calque > Aplatir], ce qui supprime les calques invisibles et réduit encore le poids du fichier. L'opération « aplatir » doit donc être lancée en final, cela quand on sauvegarde le résultat dans un autre format que PSD.

5 **Esthétiques > Rechercher les contours**

4

6 **Artistiques > Couper**

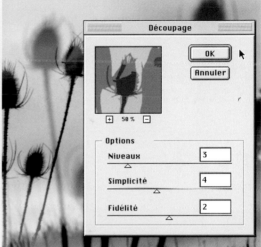

1/ L'image servant d'original.

2/ Image scannée en niveaux de gris pour la création d'une version monochrome, copiée en tant que calque d'arrière-plan, puis inversée en négatif avec réglages luminosité/contraste, teinte/saturation et opacité.

3/ Scannage en couleur, avec divers calques et réglages de luminosité, couleur, teinte/saturation et opacité.

4/ Scannage couleur converti en niveaux de gris, puis en calque « duotone » (bichromie) [Image > Mode > Bichromie], corrigé, reconverti en RVB et aplati.

5/ On dispose d'une impressionnante série de filtres d'effets, que l'on peut appliquer aux différents calques de l'image. Dans cet exemple sous Photoshop : [Filtre > Esthétiques > Rechercher les contours].

6/ Une autre combinaison convenant à ce type d'images utilise la fonction « couper » [Filtre > Artistique > Couper] : on a ainsi l'effet réglable d'une image composée de morceaux de papier coloré.

7/ Vous obtiendrez des résultats très convaincants en associant les effets désirés sur les différents calques et en réglant le degré de transparence de chacun d'eux.

7 **Calques**

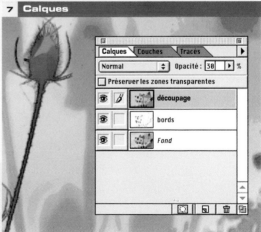

Résultats

En tirage jet d'encre, le papier photo brillant donne des images mieux détaillées, mais, pour des raisons d'ordre esthétique, on peut lui préférer le papier aquarelle. Le choix du support s'ajoute ainsi aux options créatives, toutes dérivées d'une même image originale.

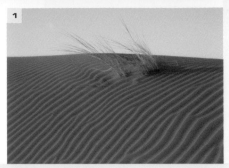

! En principe, c'est à la prise de vue et dans le viseur que l'on doit composer et cadrer une photographie. Le recadrag ultérieur n'est le plus souvent qu'un pis-aller.

! Je vous conseille néanmoins de conserver toutes vos photos techniquement bonnes : en les revoyant, il m'arrive d'en trouver qui, bien travaillées à l'ordinateur, donnent naissance à des images intéressantes, mais que je n'avais pas « vues » en les prenant.

Le détail significatif

Un simple détail suffit parfois à évoquer un vaste paysage. Le secret de la réussite est de se laisser empreindre par l'environnement, son caractère, son rythme et son climat psychologique, en découvrant ainsi toutes ses potentialités. Le photographe de talent ne cherche pas, il trouve !

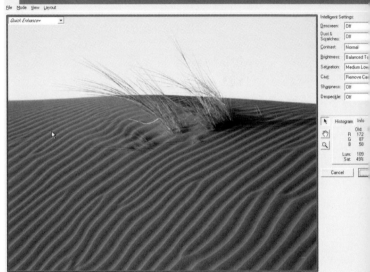

Prise de vue

Mike Mc Donald a placé le zoom de son APN en position grand-angle en adoptant une grande ouverture f/2,8. Il voulait que l'arrière-plan soit légèrement flou afin de souligner le caractère désolé du lieu. Dans ces conditions, la vitesse fut de 1/4 000 s pour une sensibilité affichée de 100 ISO. Cette photo de dune en Namibie (Afrique) fait partie d'une série d'une cinquantaine de vues prises en fin de journée. La composition de l'image met l'accent sur un détail, dans un vaste environnement où rien d'autre ne retient le regard.

Traitement

L'image finale a subi peu de modifications par rapport à celle capturée par l'appareil. En fait, un module d'Extensis pour Photoshop appelé « Intellihance » a suffi à son post-traitement. Il est toutefois intéressant à remarquer que l'augmentation de la saturation des couleurs a eu pour effet d'accentuer les contours à un point tel que le léger flou de l'arrière-plan voulu à la PdV fut automatiquement « corrigé ». Peu importe, puisque Mike décida que celle-ci était la meilleure version.

Résultats

Mike pratique la photographie par plaisir, mais aussi pour participer régulièrement – avec succès d'ailleurs – à des concours photo sur Internet. À l'origine, il tire très peu de ses images sur papier (moins de 5 %), dans ce cas, avec une imprimante jet d'encre A3. Néanmoins, beaucoup de ses œuvres accessibles sur Internet font maintenant l'objet de tirages sur papier photo argentique.

> capture numérique
> **Photoshop**
> **module Intellihance Extensis**
> **Web**
> **tirage jet d'encre**
> **tirage sur papier argentique**

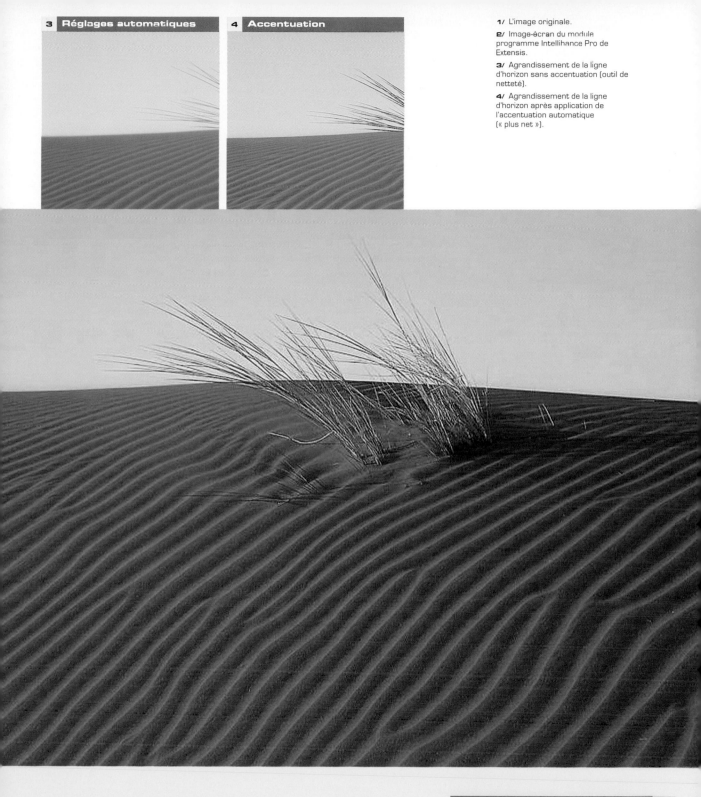

3 Réglages automatiques

4 Accentuation

1/ L'image originale.

2/ Image-écran du module programme Intellihance Pro de Extensis.

3/ Agrandissement de la ligne d'horizon sans accentuation (outil de netteté).

4/ Agrandissement de la ligne d'horizon après application de l'accentuation automatique (« plus net »).

Micropaysage

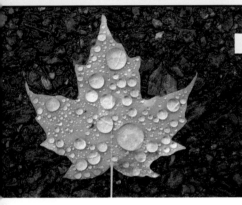

Après l'investissement initial, l'utilisation d'un appareil photo numérique ne coûte pas cher. Sa compacité et sa disponibilité immédiate multiplient les chances d'enregistrer de meilleures images... au bon moment.

Prise de vue

Alors qu'il se dirigeait vers sa voiture pour faire ses courses, Gary L. Kratiewicz aperçut cette feuille de platane gisant sur le sol après une averse. En voyant son contraste avec le pavé mouillé et les grosses gouttes d'eau qui en magnifiaient la surface, il sut qu'il y avait une photo à faire... immédiatement. Comme il a presque toujours son APN avec lui, il régla la sensibilité sur 100 ISO et il prit la photo à main levée au 1/200 s f/4.

Traitement

Le meilleur résultat s'obtint sans aucune correction de couleur ni de niveau : juste une accentuation modérée (« plus net »), afin de compenser le réglage « contours adoucis » de l'appareil. Le fort agrandissement d'une partie de l'image met superbement en évidence l'effet loupe des gouttes d'eau faisant apparaître le réseau des plus fines nervures.

Résultats

L'image gagna un concours « la photo du jour » sur le Web. Les tirages sur papier argentique ont été exécutés avec une définition de 300 dpi par un prestataire internet en ligne. Elle fut de plus exposée plusieurs mois dans une galerie d'art.

> capture numérique

> accentuation

> recadrage

> Web

> tirage sur papier argentique

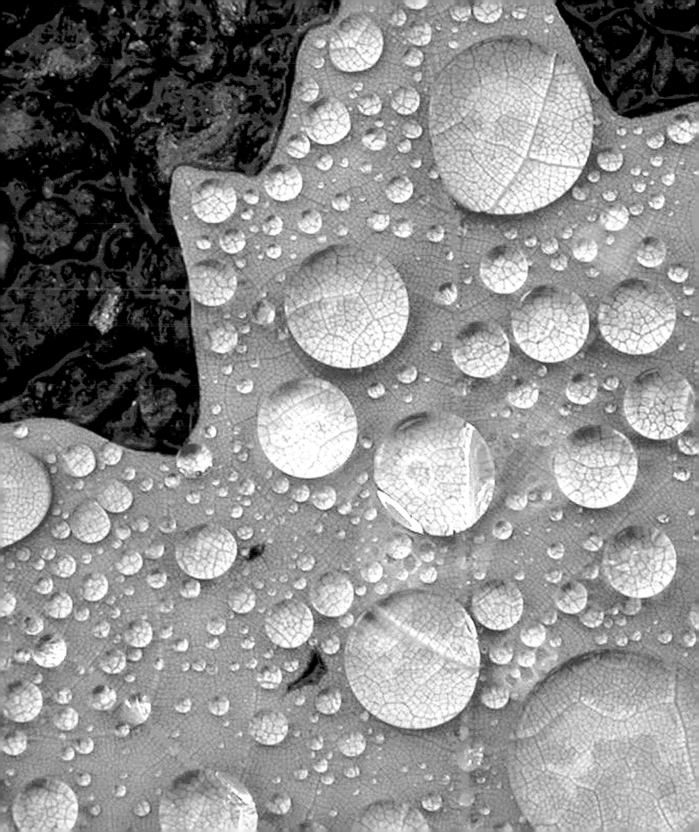

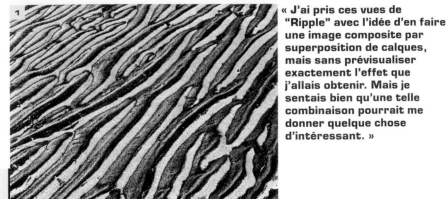

Solarisation

Prise de vue

Traitement

L'eau est un thème inépuisable pour le photographe, car elle peut prendre une incroyable diversité d'aspects : de l'eau dormante aux vagues déchaînées de l'océan. Comme le montre « Ripple » de Ross Alford, elle se prête volontiers à la création de compositions abstraites.

La composition « Ripple » (« Ondulations ») de Ross Alford combine deux vues prises avec un APN grand public à une résolution de 1 280 × 960 pixels. Les deux images furent sauvegardées en format RAW, puis converties en fichiers TIFF par l'intermédiaire du pilote TWAIN pour Photoshop de l'appareil. Bien que ce photographe utilise surtout le film, il estima que, dans ce cas, cet APN de 1,2 MP seulement répondait à ses besoins.

La première vue, que nous appellerons Ripple 1, fut créée en tant que calque 1. Cette image a été ensuite traitée par emploi du filtre Solarisation [Filtre > Esthétiques > Solarisation], inversée [Image > Opérations > Inverser] et réglage automatique des niveaux [1].
La deuxième vue – Ripple 2 –, chargée et créée en tant que calque 2, fut modifiée par niveaux automatiques [Image > Réglages > Niveaux auto], solarisation [Filtre > Esthétiques > Solarisation] et nouveau réglage automatique des niveaux [2]. Ensuite, l'intégrité de l'image du calque 2 fut copiée et collée sur l'image du calque 1.
Les opérations se terminent par « l'aplatissement » du fichier PSD et la spécification des dimensions de l'image finale.

> capture numérique
> données **RAW**
> fichier **TIFF**
> Photoshop
> calques
> fichier **PSD**
> solarisation
> inversion en négatif
> niveaux automatiques

! Selon le logiciel de traitement, il n'est pas possible d'utiliser le filtre solarisation ou analogue dans tous les modes couleur.

Résultats

L'image a été chargée sur le site web du photographe. Pour son propre usage, il en fait également des tirages jet d'encre de format carte-postale.

1/ La première image fut créée avec le filtre Solarisation.

2/ Après modification, la deuxième image a été « collée » sur la première, en tant que nouveau calque.

Un monde hostile et violent

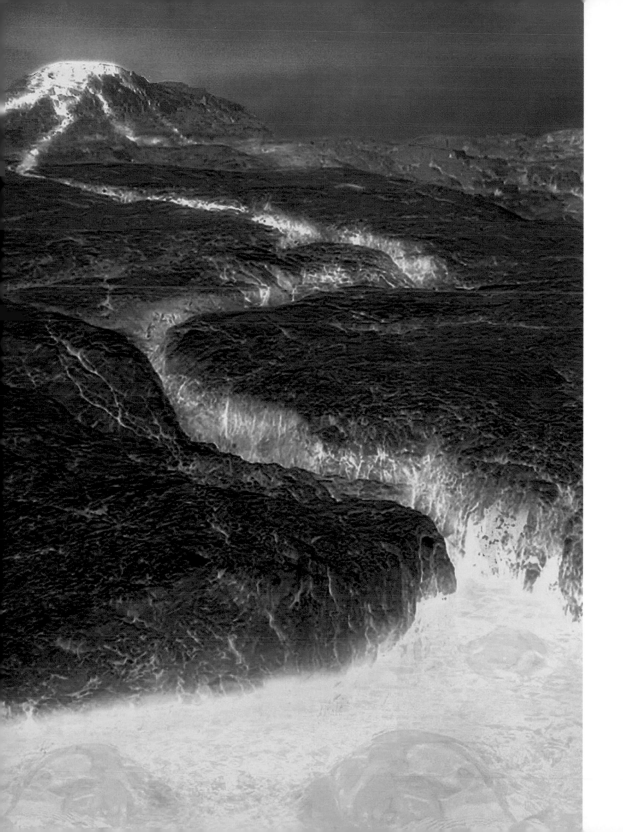

« Je me suis posé la question : que puis-je tirer d'un tel scénario ? C'est pour moi la meilleure façon de créer des images intéressantes. »

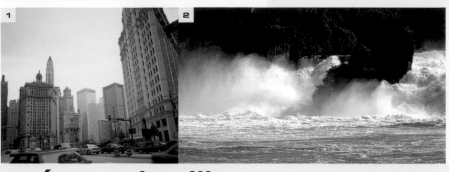

Raz-de-marée sur la ville

Thomas Herbrich prend ses images de haute qualité sur film, mais c'est l'imagerie numérique qui lui permet d'exprimer et de communiquer ses idées.

> **PdV sur film moyen format**
> **PdV sur film 135**
> **scannage**
> **logiciel Eclipse**
> **couleur du ciel**
> **inclinaison des bâtiments**
> **couleur des bâtiments**
> **vignette radiale**
> **filtre de bruit**
> **reconversion sur film**
> **publication magazine**
> **calendrier**
> **Web**

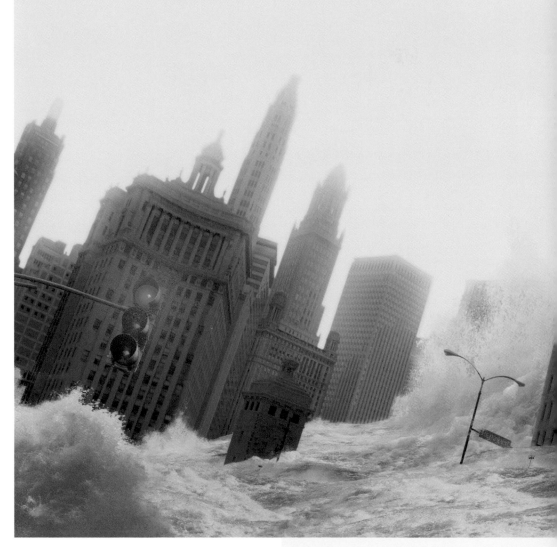

! Bien qu'elle soit très onéreuse, la reconversion des images numériques sur film reste une bonne méthode de stockage. Le support <u>argentique</u> peut en effet contenir une grande densité d'informations en assurant – dans les meilleures conditions de conservation – une longue durée de vie aux documents.

Prise de vue

Les bâtiments [1] et les feux de circulation ont été pris à Chicago. L'eau [2] est extraite de vues prises à Schaffhausen, Suisse, là où se trouve la plus grande chute d'eau d'Europe. La sous-exposition de l'eau est volontaire, car un arrière-plan sombre facilite la sélection et les travaux de retouche.

Traitement

Un unique programme logiciel fut utilisé : Eclipse (http://www.formvision.de). Conçu pour la manipulation de très gros fichiers, l'un de ses points forts est la fonction <u>auto mask</u> qui sépare les objets de l'arrière-plan [3] par sélection d'une couleur – dans ce cas, le bleu clair au-dessus de l'eau –, ce qui définit un masque. D'autres outils offrent des options plus raffinées, tel le léger adoucissement pour cette image. Le « raz-de-marée » est composé de 16 différents extraits. Afin de conférer une atmosphère un peu brumeuse à la découpe des bâtiments sur le ciel, on a ajouté du bleu clair dans le ciel et une touche de blanc transparent au sommet des bâtiments. Ces derniers furent inclinés. Le feu rouge a été renforcé par la « pose » d'un disque de lumière diffuse appelé « <u>vignette radiale</u> » [4], ici teinté d'un rouge lumineux. Cependant, la haute résolution et l'absence de grain dans l'image ne répondant pas au climat dramatique à évoquer, l'application d'un filtre de bruit lui donna l'aspect plus réaliste d'une photo de reportage. L'image finale est un fichier de 80 Mo (scanné à 1 000 dpi et interpolé), ultérieurement reconverti en image argentique sur film couleur <u>20 × 25 cm</u> (8 × 10").

3 Masque Auto

4 Vignette radiale

1/ Vue prise à Chicago.

2/ L'une des vues de chute d'eau. 16 d'entre elles ont été associées dans l'image composite.

3/ Grâce au logiciel Eclipse, sélection de l'eau avec création d'un masque automatique.

4/ Une « vignette radiale » renforce l'effet du feu rouge.

Résultats

D'abord réalisée à titre de formation personnelle du photographe, cette image se retrouve dans le calendrier qu'il édite. Elle a été publiée en double page dans le magazine « Archive », elle a été intégrée à une publicité commerciale et illustre ces causeries.

Dramatiques déformations

Prise de vue

Vous pouvez prendre une foule de photos et passer des heures à réfléchir avant qu'une « grande » idée ne vous vienne à l'esprit. Mais cette idée, quand vous la tenez, ce ne sont pas les problèmes techniques de réalisation qui doivent vous empêcher de la matérialiser. C'est pour évoquer le réchauffement du climat et les conséquences de la montée des océans que Paul Williams a créé cette image catastrophe intitulée « Tide Of Progress ».

Alors photographe dans la marine, Paul Williams servait à bord du SS Canberra quand il prit les deux vues dont sont extraits les éléments de sa composition. Il utilisait un reflex chargé d'un film de 100 ISO, équipé d'un zoom transtandard 28-70 mm.
La première vue est prise en pleine mer – une chose que Paul faisait bien souvent – et la deuxième est une vue de la cité italienne de Gênes.

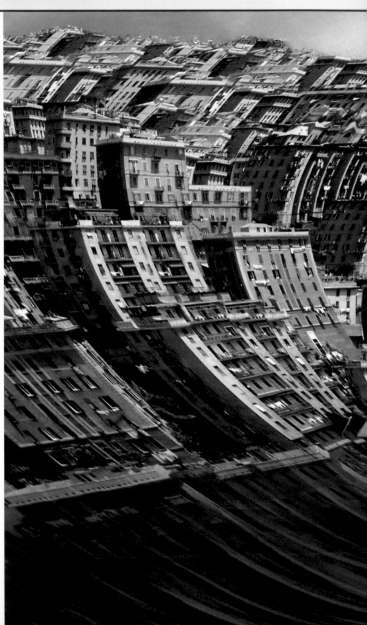

> PdV sur film 135

> scannage

> Photoshop

> rotation

> filtre cisaillement

> calque

> filtre cisaillement

> calque

> masque dégradé

> tirage jet d'encre

> Web

« La création de cette image, m'a demandé un sérieux apprentissage préalable des procédures d'emploi du logiciel Photoshop : c'était la première fois que j'abordais ces techniques. »

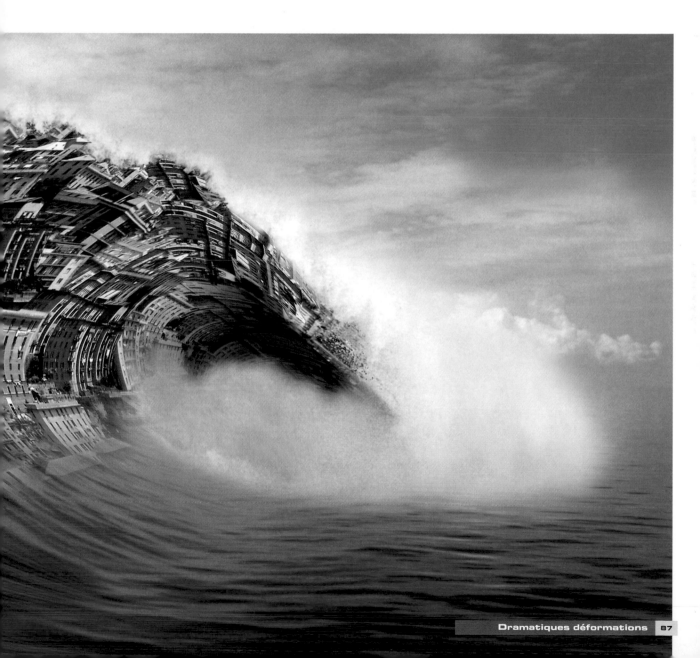

Traitement

La création de l'image composite demanda beaucoup de temps. L'image de base était la vue de mer qui fut déformée avec l'outil de cisaillement permettant d'incliner l'image et de former la base de la vague. Cet outil ne fonctionnant que dans l'axe vertical, une partie de l'image fut pivotée de 90°, déformée, à nouveau pivotée dans le bon sens et positionnée dans l'image [4-5]. Ce travail s'exécute de manière répétitive sur différents calques, jusqu'à ce que l'effet désiré soit obtenu.

L'étape suivante fut la création de la crête de la vague, selon la même procédure progressive de « cisaillement », en modifiant à chaque fois les réglages de manière à tracer la forme idéale.

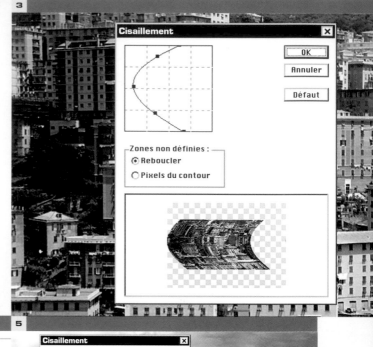

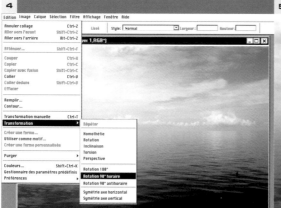

La courbe déformant la vague dans sa longueur, il fut possible, à chaque fois, d'utiliser des segments déformés des bâtiments [3-7-8-9]. Ceci s'obtient en sélectionnant le segment d'image concerné, en le glissant dans l'image principale et en utilisant les superpositions de calques pour « construire » la vague. L'effet de tunnel à l'extrémité de la vague a été obtenu en assombrissant la zone à l'aide de l'outil dégradé, ce qui produit cet effet de relief 3D [10].

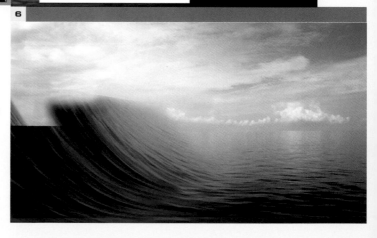

3/ La courbure de la vague se construit avec l'outil Cisaillement.

4/ Le segment d'image sélectionné est pivoté de 90°, déformé, puis repivoté à sa position d'origine.

5/ Il faut modifier à chaque fois les réglages de cisaillement, de manière à tracer la courbure voulue.

6/ Courbure finale de la vague.

7/8/9/ Grâce à l'emploi de calques, les segments de bâtiments ont été déposés l'un après l'autre, de manière à épouser exactement la courbure de la vague.

10/ En assombrissant le sommet des bâtiments, l'outil de dégradé accentue « l'effet tunnel ».

11/ Touche finale : le sommet des bâtiments est environné d'un nuage d'embruns.

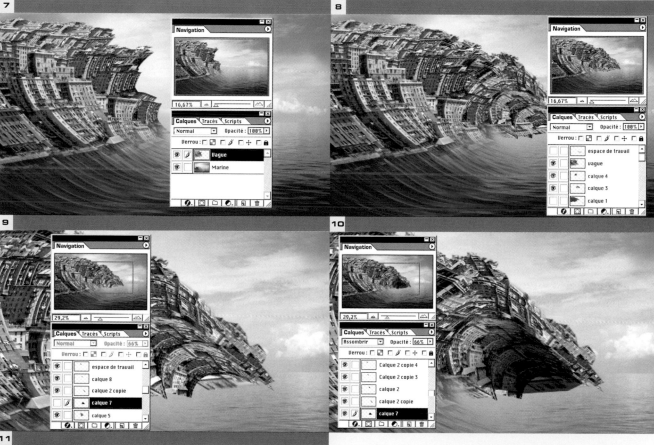

Résultats

À l'origine, l'image a été créée pour le plaisir de son auteur, désireux d'acquérir la maîtrise du procédé. Séduit par ce coup de-maître, l'un de ses amis peintre lui suggéra de l'exposer dans une galerie d'art voisine. Paul vend maintenant ses œuvres en édition limitée aux particuliers. Les épreuves jet d'encre sont tirées en format A3 sur papier mat qualité archives. On les trouve également sur son site web.

« Je voulais évoquer le mouvement des vagues par un flou de bougé. Je me suis servi pour cela d'un filtre IR me permettant d'adopter une vitesse très lente d'obturation. Ce filtre a de plus l'avantage, en les éclaircissant, de mettre l'accent sur les algues des rochers et les fleurs du premier plan. Les plans bien séparés confèrent une bonne sensation de profondeur à la scène. Seul élément vertical, le phare m'a permis de structurer la composition. »

Prise de vue

Ce saisissant tableau a été enregistré par Stephan Donnelly avec un APN compact monté sur pied et pourvu d'un filtre infrarouge Hoya R72. La vue fut exposée en 2,5 s f/8 à une sensibilité de 50 ISO. Le zoom était réglé sur une focale équivalente à 50 mm en 24 × 36, soit un angle de champ « normal ». Enfin, la BdB a été réglée pour les conditions atmosphériques « ciel nuageux ».

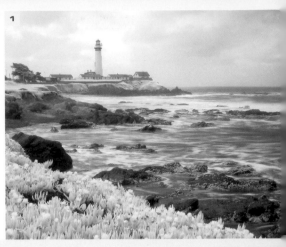

Redresser la ligne d'horizon

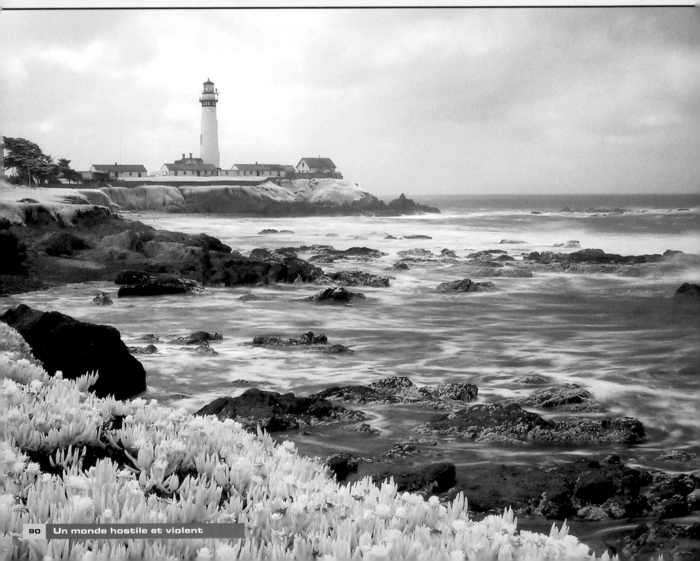

« Ne pouvant pas attendre que le temps change, je me suis servi de ce que j'avais avec moi pour tirer le meilleur parti de la situation. »

Traitement

L'image originale a été copiée sans altération et convertie en mode Couleur Lab. Dans la palette Couches de Photoshop, on a sélectionné la couche Luminosité et traité l'image en <u>niveaux de gris</u>, les options « couches couleur » étant désactivées. Un calque d'arrière-plan fut dupliqué avec un calque de réglage de niveaux, de manière à bénéficier de la gamme de gris la plus étendue. L'horizon étant légèrement penché (ce n'est pas une chose facile à éviter avec un APN), Stephan utilisa la fonction de <u>rotation paramétrée</u>, la palette Infos lui indiquant que l'angle d'inclinaison était exactement de 3 degrés [2-3]. La zone de travail fut donc pivotée [Image > Rotation > Paramétrée] en affichant 0,3 degré et (sens)

horaire dans la boîte de dialogue [4]. Après avoir étendu la zone de travail pour visualiser les bords de l'image, le recadrage permit de retrouver une image rectangulaire plein format.

Afin d'augmenter la netteté apparente de l'image, on l'a reconvertie en mode <u>Couleur Lab</u> (sélectionner séparément les couches « a » et « b »), suivi de l'application d'un léger <u>flou gaussien</u> éliminant l'excès de bruit. Puis, dans Couleur Lab, sélection de la couche <u>Luminosité</u> (L) et application d'un <u>filtre d'accentuation</u> [Filtre > Renforcement > Accentuation] avec, dans ce cas les réglages suivants : Gain 85 – Rayon 1 – Seuil 4. Enfin, reconversion de l'image en niveaux de gris.

2 Outil de mesure

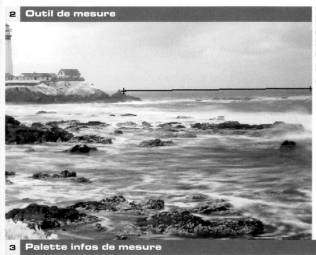

3 Palette infos de mesure

| | X: 3.12 | Y: 1.61 | W: 2.42 | H: 0.02 | A: -0.3° | D1: 2.42 | D2: | Effacer |

4 Image > Rotation

Angle : 0.3 ● horaire ○ antihoraire OK Annuler

> capture en numérique
> Couleur Lab
> couches
> niveaux de gris
> rotation paramétrée
> zone de travail
> rogner
> Couleur Lab
> accentuation
> flou gaussien
> accentuation
> renforcement
> niveaux de gris
> Web

1/ Image d'origine.

2/3/4/ L'outil de mesure de la palette Infos a permis de mesurer l'angle d'inclinaison de l'horizon, puis de le redresser grâce à la commande de rotation paramétrée. La palette infos de l'outil de mesure affiche de nombreux paramètres.

Résultats

L'image a été faite pour le plaisir du photographe et son envie d'apprendre quelque chose de nouveau (emploi du <u>filtre IR</u>). Elle a été primée « image du jour » dans un concours photo en ligne sur Internet.

Permanence du noir et blanc

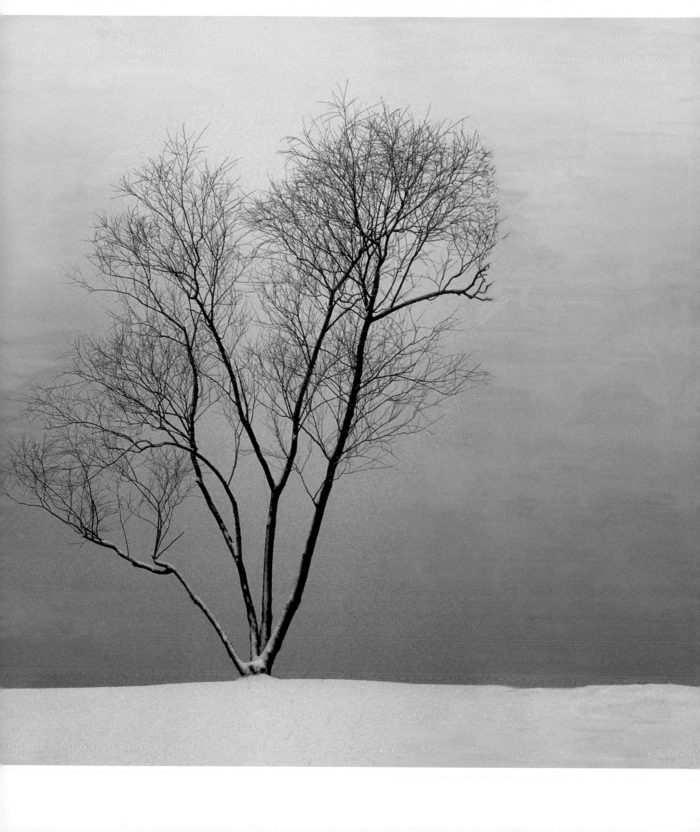

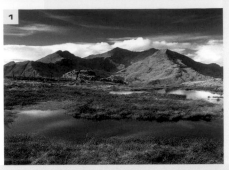

! Même si votre image doit être traitée en N&B, expérimentez les divers réglages de la balance des blancs, en diversifiant ainsi les effets obtenus à la prise de vue.

Retour à l'image monochrome

Il y a plusieurs façons de créer une image monochrome, l'une pouvant être mieux adaptée que les autres aux besoins et au style du photographe. Nous décrivons ici quelques-unes des méthodes permettant d'explorer les capacités expressives de l'imagerie en noir et blanc.

2 Désaturation **3** Teinte/Saturation

Prise de vue

Peu d'APN permettent de capturer directement les images en noir et blanc. Pour enregistrer le N&B, l'appareil utilise bien sûr le même capteur que pour la couleur, mais, comme il y a alors moins de données à enregistrer, le fichier de l'image N&B est plus léger qu'en couleur. En fait, la procédure habituelle de création d'une image N&B est de la capturer normalement, puis d'éliminer les informations couleur par traitement logiciel.

Traitement

L'élimination de la couleur afin de créer une image « en niveaux de gris » est une opération simple, mais – avec la plupart des logiciels – il y a plusieurs manières de faire. La fonction Désaturation de Photoshop [Image > Réglages > Désaturation] est l'une d'entre elles [2] : en une fois, elle élimine uniformément les données couleur du fichier RVB. Une autre manière de procéder utilise la commande teinte/saturation [Image > Réglages > Teinte/Saturation] en affichant –100 pour la saturation [3-4].

Une méthode encore trop peu utilisée est le « Mélangeur de couches » [Image > Réglages > Mélangeur de couches] avec

sélection de l'option « Monochrome » : toute image couleur est instantanément convertie en N&B. Techniquement, cette image reste RVB, mais avec quelques avantages. En réglant sélectivement les couches RVB, vous pouvez moduler l'étendue des valeurs tonales et le contraste de l'image. La luminosité est également réglable avec le curseur Constant [5-6]. Si l'on désactive « Monochrome » après conversion, on peut jouer sur les curseurs couleur et créer d'intéressants effets d'isohélie. En pratique, la plupart des utilisateurs se contentent de la fonction Niveaux de gris [Image > Mode > Niveaux de gris].

4 Teinte/Saturation

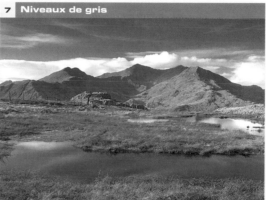

Modifier : Global

Teinte : 0

Saturation : -100

Luminosité : 0

☐ Redéfinir
☑ Aperçu

OK
Annuler
Charger...
Enregistrer...

5 Mélangeur de couches

Couche de sortie : Gris

Couches sources

Rouge : +100 %

Vert : 0 %

Bleu : 0 %

Constant : 0 %

☑ Monochrome

OK
Annuler
Charger...
Enregistrer...
☑ Aperçu

1/ Image couleur d'origine, avec correction manuelle des niveaux.

2/ La commande « désaturation » élimine les composantes couleur de l'image.

3/4/ Pour supprimer la couleur avec la commande Teinte/Saturation, positionner le curseur Saturation sur –100.

5/6/ Le très performant mélangeur de couches est sous-utilisé, tant en N&B qu'en couleur, dans les modes RVB que CMJN.

7/ Le mode Niveau de gris restitue une gamme de jusqu'à 256 valeurs de densité entre le blanc et le noir. C'est une garantie de qualité.

8/ Autre possibilité très créative offerte au photographe paysagiste : le « virage » couleur de l'image achrome.

6 Mélangeur de couches

7 Niveaux de gris

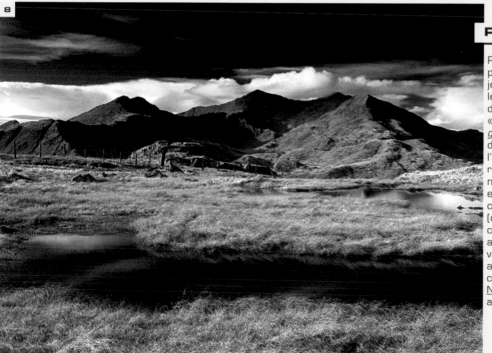

Résultats

Pour obtenir des tirages de la plus haute qualité en impression jet d'encre, on peut remplacer les encres de couleur par un jeu de quatre cartouches d'encres « à gamme restreinte » (*small gamut*). Ceci a pour effet d'augmenter considérablement l'étendue des valeurs de gris reproductibles. On peut naturellement tirer les épreuves en N&B avec une imprimante configurée normalement (c'est-à-dire 3 ou 5 encres de couleur, plus l'encre noire), mais avec une échelle restreinte de valeurs de gris et le risque de voir apparaître une dominante colorée. La « sortie » sur papier N&B argentique présente ses avantages habituels.

1

Contrôle sélectif du contraste

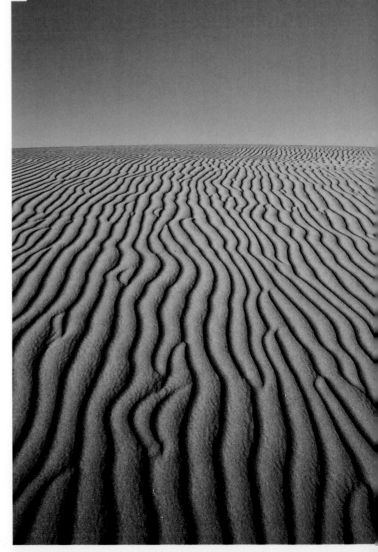

2

Prise de vue

Pour des raisons esthétiques, beaucoup d'artistes photographes continuent à s'exprimer en noir et blanc : Jeff Alu est l'un d'eux. Concepteur graphiste animateur 3D de métier, il pratique le noir et blanc dans le dessein de revenir aux bases mêmes de la photographie : le jeu de la lumière et de l'ombre. Les images présentées dans ces pages sont empreintes de la magie du monochrome. Il faut surtout noter qu'en photo numérique, les techniques de « maquillage » sont au moins aussi importantes qu'elles le sont dans le laboratoire « humide » du photographe argentique.

Jeff Alu a pris ces images à main levée avec un APN compact ; elles sont capturées en couleur, avec emploi du filtre polariseur. L'environnement est familier au photographe : à partir de son domicile, il ne lui faut que trois heures pour se retrouver en plein désert. Il a contracté le virus de la photographie durant ses randonnées pédestres sur le terrain aux heures les plus chaudes de la journée. Au cours de ses pérégrinations, Jeff est sans cesse à la recherche de nouveaux sites à photographier. Ses images séduisent par la simplicité de l'approche et la solidité de la composition. Cette dernière est bâtie sur des lignes fortes, aux fuyantes accentuées par la perspective.

> capture en numérique

> mélangeur de couches

> niveaux de gris

> maquillage
 (densité+/densité–)

> accentuation

> correction de contraste

> Web

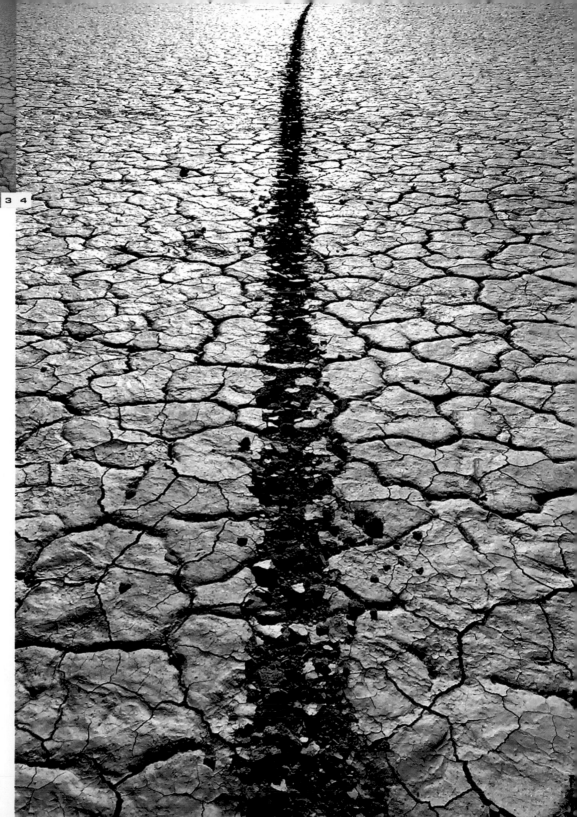

1/ Les lignes, les volumes et les formes sont les outils de la composition ; mais sont-ils présentés sous leur meilleur aspect ?

2/ En mettant l'accent sur les éléments de la composition, la conversion en N&B confère un fort impact à l'image.

3/ L'image originale était pratiquement monochrome, avec un bon rendu du relief.

4/ Mais l'augmentation du contraste y ajoute une vibrante sensation de profondeur.

5/ Systématiquement pratiquée en photographie artistique noir et blanc, le maquillage d'agrandissement trouve, en numérique, son équivalent avec les outils densité– et densité+.
Le premier permet de « retenir » (diminuer la densité), le deuxième de « faire venir » (augmenter la densité) de la région de l'image concernée. Vous disposez d'un choix quasiment illimité d'outils (pinceaux, brosse, aérographe, etc.) et vous pouvez de plus travailler sélectivement les hautes lumières, les demi-teintes et les ombres.

6/ L'image couleur originale n'est guère meilleure qu'un banal instantané.

7/ Jugez par vous-même de la « valeur ajoutée » à l'image par le traitement numérique !

Traitement

Une fois transférée dans l'ordinateur, l'image est convertie en N&B grâce au mélangeur de couches en option Monochrome. Cela autorise de subtiles variations de l'aspect général de l'image et permet de réduire la granularité du ciel. À noter que le photographe a abaissé la densité de la couche du rouge, plus fortement affectée de bruit par son APN. Vient ensuite l'opération de maquillage – la plus essentielle de l'avis même du photographe –, effectuée à l'aide des outils de retouche densité+ (faire venir) et densité– (retenir). Un photographe ayant l'expérience du maquillage d'agrandissement sur papier argentique a vite fait de maîtriser le processus numérique équivalent. L'opération suivante est l'accentuation [Filtre > Renforcement > Accentuation] que l'on applique habituellement en deux étapes. Primo, avec un paramètre Rayon élevé – 50 environ – et un Gain assez faible – 29 – ayant pour effet de souligner les contours des détails plus épais. Secundo, avec un faible Rayon – 0.8 – et un Gain élevé, peut-être jusqu'à 70, ce qui correspond à la véritable accentuation de la

netteté. Ces valeurs ne sont que des ordres de grandeur : elles doivent être optimisées pour chaque image.

On peut appliquer ensuite un certain « renforcement » du contraste, mais de manière sélective, par emploi des outils de maquillage densité+ et densité–. On peut ainsi éclaircir les régions de haute lumière et assombrir les zones d'ombres : « peindre l'image », dans le jargon. Vous pouvez faire ce que vous voulez, en travaillant sélectivement dans les zones de haute lumière, les demi-teintes ou les ombres. S'il s'agit, par exemple, d'un ciel bleu sombre avec des nuages blancs, la sélection du pinceau adéquat vous permet de « brûler » les zones sombres et de peindre sur l'image. La zone sélectionnée devient noire, tandis que les nuages ne sont pas affectés. C'est un puissant moyen de contrôle sélectif du contraste, d'autant que vous pouvez paramétrer la nature, la « force », la taille, la forme, etc. du pinceau. Si les « coups de pinceau » (les « formes » en langage Photoshop) sont trop apparents, choisissez un pinceau plus « doux ».

Résultats

Ces images ont été placées sur le site web du photographe.

! Quand vous utilisez les outils de densité (+/−) avec une image en mode RVB, ceux-ci affectent à la fois la couleur et la luminosité. Au contraire, le mode Couleur Lab attribue la luminosité à une couche (L) et la couleur à deux couches « a » (vert/rouge) et « b » (jaune/bleu), toutes trois indépendantes. En mode Lab, vous pouvez donc modifier la luminosité de l'image sans altérer ses couleurs. De même, travailler sur une ou sur les deux couches couleur ne modifie pas la luminosité. Pour cette raison, certains passionnés du N&B ne jugent de la répartition des valeurs de gris dans l'image que dans la seule couche « L » de Couleur Lab.

« Mes clients préfèrent généralement des images infographiques percutantes et vivement colorées ; elles répondent évidemment à leurs besoins, mais je finis par en être lassé. La photographie en noir et blanc que je pratique à titre personnel est une manière de me ressourcer. »

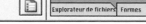

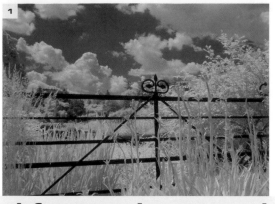

> « L'infrarouge
> nous permet
> littéralement de
> voir le paysage
> éclairé *par la
> lumière d'un autre
> monde.* »

L'image N&B qui frappe le regard

L'imagerie infrarouge est une technique de choix pour le photographe paysagiste, car elle a la vertu de traduire les végétaux chlorophylliens – la « verdure » – par des valeurs claires et lumineuses, un phénomène que cette image met bien en évidence. En revanche, d'autres éléments de la scène – la grille en fer forgé par exemple – ne sont pas modifiés. Lorsque l'on contemple une photographie IR, on voit tout de suite ce qu'elle représente, mais l'attention est bientôt captivée par le climat irréel du tableau.

Prise de vue

L'intensité du plein soleil est considérablement réduite par le filtre infrarouge placé devant l'objectif. Comme pour « Brume d'Avril » (pp. 102-103), l'APN était réglé en mode N&B et les images prises à main levée. Avec la pose lente requise pour compenser l'absorption du filtre, il est plus habituel d'opérer sur pied. À défaut de disposer de la visée reflex, les images ont été cadrées et composées sur l'écran ACL de l'appareil.

« Dans cette image prise par un beau jour d'été, j'aime les feuillages lumineux et les nuages blancs contrastant vivement avec le ciel et la grille sombre. »

Traitement

À part quelques modestes réglages de la luminosité et du contraste [Image > Réglage > Niveaux] [3], l'image est peu modifiée par le traitement. Pour le tirage sur imprimante jet d'encre, elle a été reconvertie du mode niveaux de gris au mode RVB, tandis que l'application d'une courbe de correction spéciale a permis d'obtenir les tonalités gris neutre désirées, compte tenu des encres et de la nature du support papier utilisés.

! Cette courbe et les autres courbes de réglage ont été téléchargées depuis l'adresse internet :

www.inksupply.com/index.cfm?
source=html/workflow_roark

Ceux qui conçoivent ou fabriquent les produits autorisent parfois le téléchargement via Internet du fruit de leur travail : ce qui nous permet de tirer le meilleur parti de leurs produits. Notez toutefois que des réglages comme ceux-là ne s'appliquent strictement qu'à une combinaison d'encres et de papier spécifique.

2 Niveaux de l'original

Couche : Gris
Niveaux d'entrée : 0 | 1,00 | 255
OK
Annuler
Charger...
Enregistrer...
Auto
Options...
Niveaux de sortie : 0 | 255
☑ Aperçu

3 Niveaux corrigés

Couche : Gris
Niveaux d'entrée : 0 | 1,00 | 255
OK
Annuler
Charger...
Enregistrer...
Auto
Options...
Niveaux de sortie : 0 | 255
☑ Aperçu

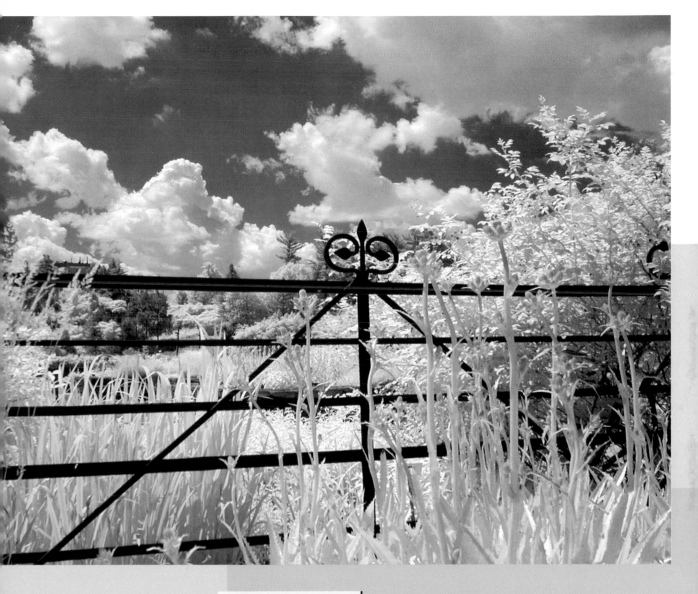

Résultats

Carl Schofield a tiré cette image en jet d'encre sur papier <u>mat qualité archive</u> de même marque que l'imprimante, mais il a également tiré des épreuves sur papier de luxe d'une autre origine. Les encres « pigment » assurent la longue conservation des épreuves. Son imprimante A3 était réglée sur une définition de <u>240 dpi</u>, pour des épreuves de format 13 × 18 cm ou 20 × 25 cm. Pour l'exposition, l'image est montée sur fond blanc, dans un cadre en aluminium noir mat.

Photographie numérique infrarouge

Prise de vue

Il y a maintenant des années que **Carl Schofield** a abandonné le film au profit du reflex numérique « pro » : il affirme obtenir des images et des tirages de meilleure qualité qu'avec le procédé argentique. Il affiche de plus un goût prononcé pour l'imagerie numérique infrarouge. Remarquons cependant que « Brume d'Avril » a été prise avec un simple **APN** compactzoom, ce qui prouve une fois de plus que l'acte de création est aussi important, sinon plus, que le type d'équipement utilisé.

> capture en numérique JPEG

> recadrage

> outil densité–

> outil de duplication

> niveaux

> redimensionnement

> logiciel de traitement

> tirage jet d'encre

Sur le plan technique, la réussite est conditionnée par le filtre infrarouge utilisé. L'exposition de 1/8 s à f/2,8 implique l'emploi du pied ou autre support stable : le filtre IR absorbe une forte proportion de la lumière incidente, ce qui allonge la pose. Le zoom était réglé sur la plus courte focale de 7 mm, ce qui – compte tenu du capteur CCD 1/2" équipant cet APN – équivaut à un objectif de 38 mm sur un appareil 24 × 36.

Alors que la plupart de ses photographies sont préconçues et « pensées », Carl a pris celle-ci inopinément lors d'un footing matinal sur la rive du lac Cayuga. Il remarqua l'homme habillé en cow-boy, assis sur la balançoire : il y resta juste assez longtemps pour la photo. Outre l'excellente composition, la beauté de l'image est en grande partie due à l'effet de « high-key », provoqué par les tonalités claires du feuillage et de l'herbe du printemps captées en infrarouge. L'image a été enregistrée en fichier JPEG à faible taux de compression (mode « Fin »).

« La plupart de mes images en infrarouge sont préparées et réfléchies, mais pour "Brume d'Avril", il m'a suffi de me trouver au bon endroit, au bon moment. »

! Prenez un maximum de vues. Aujourd'hui, les cartes-mémoires sont relativement peu onéreuses : en numérique, il ne faut donc pas hésiter à multiplier les approches, ni à expérimenter de nouvelles techniques.

Traitement

L'image originale [1] fut sévèrement recadrée de manière à souligner le climat d'isolement et à améliorer l'équilibre de la composition [2]. Elle fut alors éclaircie afin de conférer à l'herbe l'impact désiré, cela par l'emploi de l'outil densité– de Photoshop. La densité fut fixée à environ 20 %, pour les demi-teintes seulement [3]. Puis, retouche au tampon de duplication pour éliminer les éléments

indésirables. En final, accentuation, niveaux et redimensionnement. Les Niveaux ont été ajustés manuellement avec le curseur opacité des outils de maquillage. Le tout demanda une heure de travail environ.

Dans le commerce spécialisé, on trouve différents filtres pour la prise de vue dans le rouge et l'infrarouge (filtre rouge foncé) ou dans le pur domaine IR (filtre pratiquement opaque). Un filtre IR typique est transparent pour les longueurs d'onde supérieures à 700 nm (nanomètres), tout en absorbant les radiations du spectre visible (entre 400 et 700 nm environ). L'emploi du filtre IR est souvent mentionné par les photographes dont les œuvres illustrent cet ouvrage.

1/ Original. Conditions de PdV : focale équivalente à 38 mm en 24 × 36 ; 80 ISO ; 1/18 s f/2,6.

2/ Emploi de l'outil rectangle de sélection pour le recadrage de l'image.

3/ Sélection de l'outil de maquillage « densité– » et réglage d'opacité à 20 %.

Résultats

L'image fut un succès dans les concours et on peut l'acheter dans une galerie locale. Les épreuves sont tirées – avec une imprimante jet d'encre

atteignant le format A3 – sur papier mat, qualité archive de même marque que l'imprimante et des encres « pigment » assurant sa conservation à long

terme. Afin d'accentuer le caractère « high-key » de l'image, celle-ci est montée sur fond blanc, dans un cadre Neilsen en aluminium blanc.

L'art du paysage

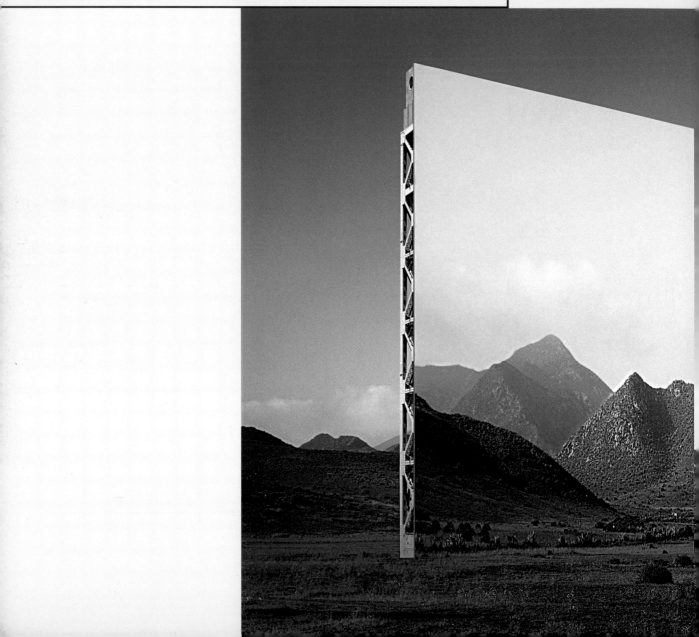

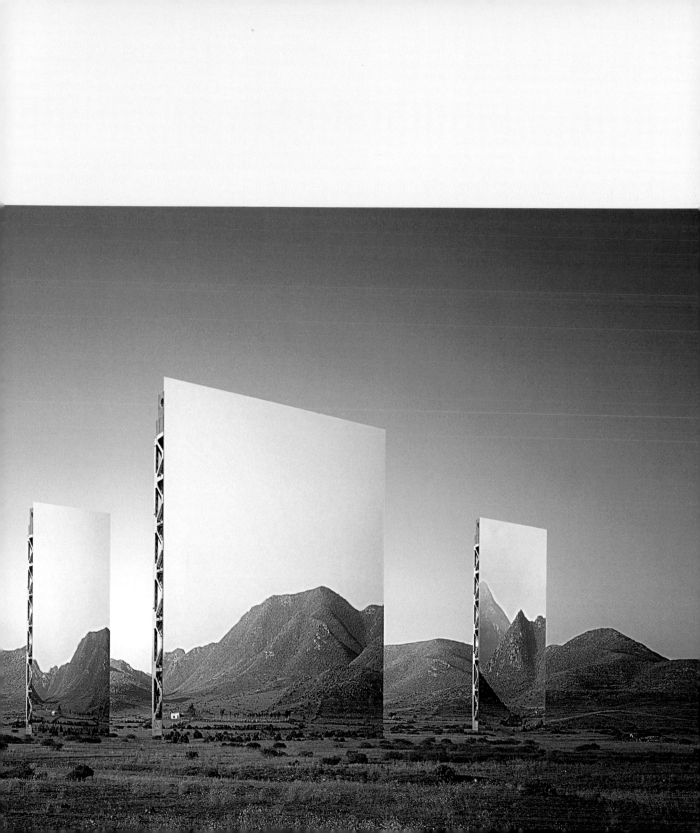

> « Pour moi, le résultat final est bien plus important que l'idée qui l'a fait naître ; une opinion que ne partagent pas tous les amateurs d'art moderne. »

Photomontage de choc

Prise de vue

La créativité de certains photographes est inhibée par leur attachement indéfectible à une représentation « réaliste » du paysage naturel. Ce n'est pas le cas de Tony Howell qui – à l'aide de différentes techniques – en propose une image « vraisemblable », mais quelque peu surréaliste.

L'image est constituée de l'assemblage d'éléments empruntés à quatre diapositives prises en moyen format 6 × 6 cm, objectif de 80 mm ou de 50 mm. Après avoir conçu l'image composite finale, le photographe en réunit les divers éléments : nouvelles prises de vues ou photos extraites de ses archives. Dans le cas de « Canyon Sky Montagne », l'idée était de planter un très improbable arbre à feuilles caduques dans un environnement désertique.

! Pour ce genre de compositions complexes, j'utilise des fichiers basse résolution (moins de 100 Ko) pour établir la maquette : c'est un avantage avec un ordinateur « lent » comme le mien, car les modifications apparaissent quand même très rapidement à l'écran. Lorsque je suis satisfait du résultat, je réalise l'image définitive en haute résolution avec des fichiers de l'ordre de 20 Mo.

! J'aime beaucoup la fonction Inversion de Photoshop qui convertit instantanément un positif en négatif. Elle donne les meilleurs résultats avec des images graphiquement très simples. On peut ainsi créer des couleurs vraiment superbes. La preuve en est qu'une bonne moitié de mes meilleures compositions contient au moins un élément dont les couleurs et les valeurs ont été inversées.

Traitement

> PdV sur film format 6 × 6 cm

> scanner

> Photoshop

> outil lasso

> sélection des couleurs

> outil de déplacement

> transformation manuelle

> gomme magique

> goutte d'eau

> outil densité–

> tirage jet d'encre

> Web

La réalisation du photomontage a demandé un jour et demi de travail à l'ordinateur. Tout d'abord, la vue du canyon Antelope prise en Arizona fut pivotée de 90°. Les rochers ont été détourés avec l'outil lasso, puis découpés et collés sur le ciel photographié en Écosse. Puis l'arbre, sélectionné avec la commande sélecteur de couleurs [Sélection > Plage de couleur] a été copié/collé sur l'image et positionné à l'aide de l'outil

déplacement. Réglages des niveaux pour accentuer le vert des feuillages, suivis d'une transformation manuelle [Édition > Transformation manuelle] ayant pour objet de changer la forme de l'arbre qui, après sa mise en place, s'intègre mieux à la composition. Les raccords entre les divers éléments ont été patiemment « fusionnés » – à l'aide des outils gomme magique et densité – avant « aplatissement » de l'ensemble.

3 4

1-4/ Originaux
sur film.

Résultats

Cette image réside sur le site web
du photographe. Elle a été tirée à
300 dpi sur imprimante jet
d'encre, ainsi que sur papier
argentique dans un laboratoire
professionnel.

! Exercez-vous à l'emploi de l'outil « Plume libre » : il permet une sélection plus précise des surfaces aux contours irréguliers.

! Sauvegardez chaque état au fur et à mesure de la progression du travail : en cas de problème, vous pourrez toujours reprendre les opérations à partir de n'importe quelle étape précédente.

Photomontage de choc 2

La photographie est par essence l'art de la créativité ; avec le procédé numérique, elle est pratiquement sans limite. Nous présentons ici une autre manière de créer une composition telle que « Canyon Sky Montage » à partir des images de base. Laquelle préférez-vous ?

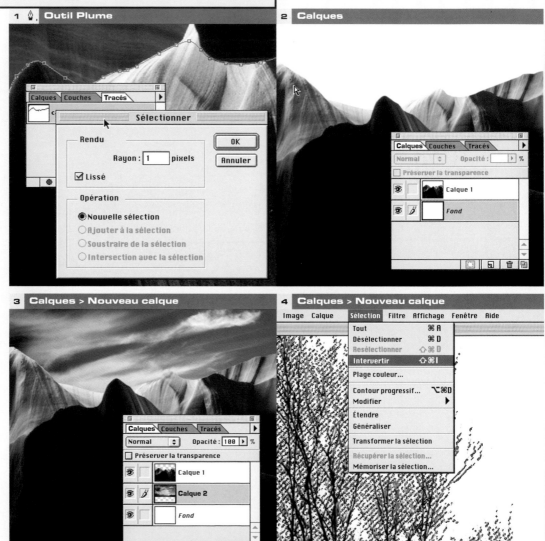

1 ✒ **Outil Plume**

2 **Calques**

3 **Calques > Nouveau calque**

4 **Calques > Nouveau calque**

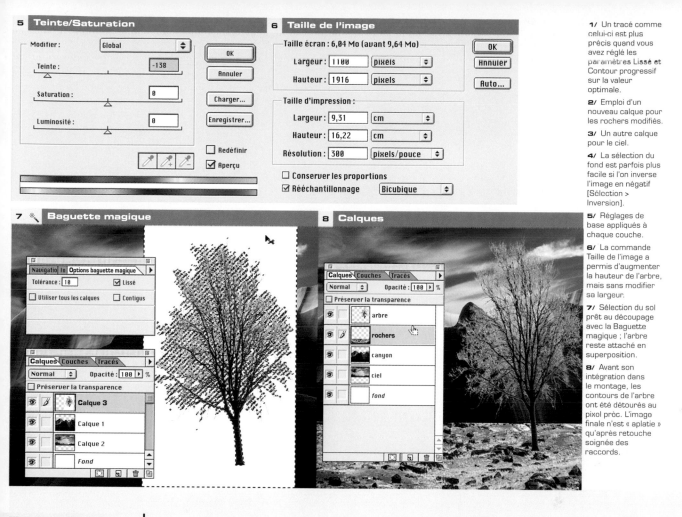

5 Teinte/Saturation

Modifier : Global

Teinte : -138

Saturation : 0

Luminosité : 0

OK
Annuler
Charger...
Enregistrer...

☐ Redéfinir
☑ Aperçu

6 Taille de l'image

Taille écran : 6,04 Mo (avant 9,64 Mo)

Largeur : 1100 pixels
Hauteur : 1916 pixels

Taille d'impression :

Largeur : 9,31 cm
Hauteur : 16,22 cm
Résolution : 300 pixels/pouce

☐ Conserver les proportions
☑ Rééchantillonnage Bicubique

OK
Annuler
Auto...

7 Baguette magique

Navigatio In Options baguette magique
Tolérance : 10 ☑ Lissé
☐ Utiliser tous les calques ☐ Contigus

Calques Couches Tracés
Normal Opacité : 100 %
☐ Préserver la transparence

👁 ✏ Calque 3
👁 Calque 1
👁 Calque 2
👁 Fond

8 Calques

Calques Couches Tracés
Normal Opacité : 100 %
☐ Préserver la transparence

👁 arbre
👁 ✏ rochers
👁 canyon
👁 ciel
👁 fond

1/ Un tracé comme celui-ci est plus précis quand vous avez réglé les paramètres Lissé et Contour progressif sur la valeur optimale.

2/ Emploi d'un nouveau calque pour les rochers modifiés.

3/ Un autre calque pour le ciel.

4/ La sélection du fond est parfois plus facile si l'on inverse l'image en négatif [Sélection > Inversion].

5/ Réglages de base appliqués à chaque couche.

6/ La commande Taille de l'image a permis d'augmenter la hauteur de l'arbre, mais sans modifier sa largeur.

7/ Sélection du sol prêt au découpage avec la Baguette magique ; l'arbre reste attaché en superposition.

8/ Avant son intégration dans le montage, les contours de l'arbre ont été détourés au pixel près. L'image finale n'est « aplatie » qu'après retouche soignée des raccords.

Traitement

La sélection des « objets » peut se faire de différentes manières. Avec Photoshop, les tracés et masques de forme peuvent être sauvegardés pour utilisation future. Autre avantage, les outils plume ou forme permettent un détourage très précis.

Après choix de l'outil approprié dans la palette, sélectionnez l'onglet Tracés. Dessinez les contours de l'objet – ici les rochers du canyon – puis sauvegardez ce tracé sous un autre nom. Dans le menu Tracés de la palette locale, choisissez « définir une sélection » et spécifiez les valeurs de « Lissé » et de

« Contour progressif » [1] que vous aurez optimisées par des essais.

Les rochers sont ensuite collés dans un nouveau calque [2], puis sélection du ciel dans le fichier original et son collage derrière le canyon en tant que calque [3]. Avant son intégration, l'arbre a été allongé avec la commande Taille de l'image [Image > Taille de l'image], mais en désactivant l'option « Conserver les proportions » pour que sa largeur ne soit pas modifiée [6]. Les réglages étant effectués sur les couches séparées, on peut modifier indépendamment chaque objet avec les réglages teinte,

saturation et luminosité [5]. C'est ainsi que l'on a simulé le feuillage de l'arbre. L'arbre, isolé du fond par l'usage répété de l'outil Baguette magique, a été copié/collé sur un nouveau fond blanc [7]. Avec le même outil, sélection et inversion du sol [Sélection > Inversion], puis suppression de l'arbre [4]. Mise en place des calques de l'arbre et du sol dans la composition. Pour que l'illusion soit parfaite, les retouches de raccords (le sol, le tronc de l'arbre) ont été effectuées au niveau du pixel [8]. En dernier lieu, aplatissement de l'image [Calque > Aplatir l'image].

Le procédé numérique perpétue ou donne une nouvelle signification aux images capturées sur film. Walter Spaeth – qui utilise les deux types de reflex, à film et numérique – ressent et interprète le monde réel en termes de formes et de couleurs.

Nouveaux horizons

Prise de vue

Cette composition appelée « Doves » (les colombes) résulte de l'assemblage de trois images élémentaires : un champ de colza, les colombes et le ciel. Les trois vues ont été prises sur film inversible 100 ISO, avec un reflex 24 × 36 recevant deux objectifs zooms : 24-50 mm et 70-210 mm.

1/2/3/ Les trois vues utilisées pour la composition finale.

> PdV sur film 135

> scanner

> fichiers TIFF

> Photoshop

> calque de duplication

> teinte/saturation

> fichier PSD > Tout sélectionner

> outil Lasso

> coller

> outil de déplacement

> flou directionnel

> outil Lasso

> coller

> luminosité/contraste

> sphérisation

> aplatir

> tirage jet d'encre

> tirage de luxe sur traceur

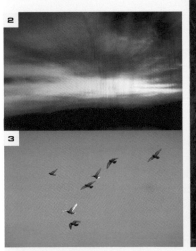

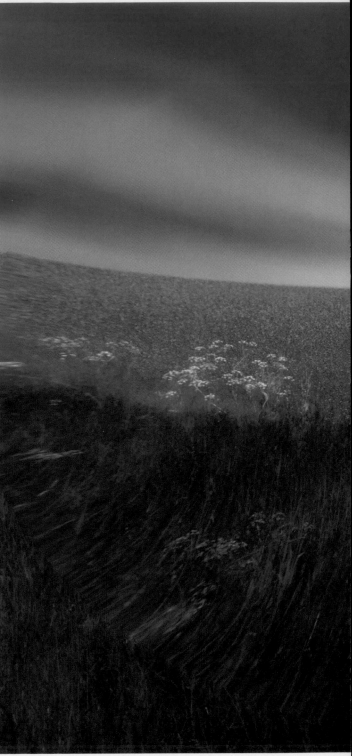

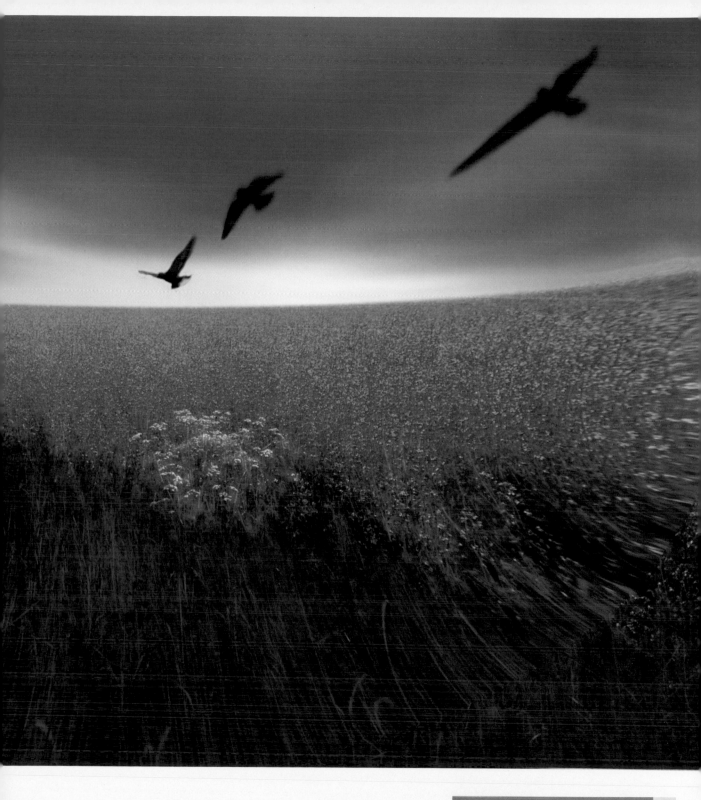

Traitement

Après scannage et conversion en <u>fichiers TIFF</u>, les images ont été ouvertes sous Photoshop. Le champ de colza fut copié en tant que <u>calque d'arrière-plan</u> [4], modifié pour obtenir l'effet désiré [5] [Image > Réglages > Teinte/Saturation] et sauvegardé en fichier PSD. Puis on a sélectionné la totalité de l'image du ciel [Sélection > Tout sélectionner] qui a été copiée. À partir de cette copie, on a utilisé <u>l'outil Lasso</u> pour découper et coller le ciel au-dessus du champ de colza [6], son positionnement étant effectué avec <u>l'outil de déplacement</u>. Du flou de bougé [Filtre > Flou directionnel] fut ajouté dans la surface du ciel [7]. Puis sélection des colombes avec l'outil Lasso, copie et collage dans l'image, avec quelques ajustements de luminosité et de contraste. La dernière intervention est une déformation <u>sphérisation</u> [Filtre > Déformation > Sphérisation] dans le but de donner à la scène la sensation d'être vue « à vol d'oiseau ». Le traitement s'est terminé par l'aplatissement du fichier PSD.

! **Les anglophones appellent « tirage giclée » – car le terme n'est pratiquement pas utilisé en français – l'épreuve de très haute qualité, généralement de grand format, réalisée sur une imprimante à jet d'encre spéciale dite « traceur ». Quoi qu'il en soit, l'emploi de pigments solides au lieu de colorants bien plus fragiles, ainsi que d'un support papier ou textile stable et très résistant, permet la réalisation de « gravures numériques » offrant une très longue durée de conservation. Les tirages « giclée » intéressent le monde et le marché de l'art, particulièrement en édition limitée avec signature de l'artiste. Il y a maintenant bon nombre de photographes qui commercialisent leurs œuvres sous cette forme, ainsi que des ateliers artisanaux spécialisés dans cette technologie élaborée d'impression des images photographiques.**

4 Calques

5 Teinte/Saturation

6 Outil Lasso

Cette composition a connu un très vif succès : elle a été commercialisée en <u>édition limitée</u> de 10 épreuves numérotées 60 × 40 cm « giclée », tirées sur papier de luxe de marque Kupferbuetten. Il y eut une seconde édition limitée à 30 exemplaires, tirée sur imprimante Epson 2000P A3+ sur deux types de supports : <u>papier aquarelle</u> (Epson) ou <u>papier ultra-brillant</u> épais (264 g) de Tetenal. L'image a participé à de nombreuses expositions, ainsi qu'à des concours de photographie numérique.

4/ Le scan de la diapo du champ de colza fut copié, prêt à être « retravaillé » à l'ordinateur.

5/ Modification des couleurs grâce aux commandes teinte/saturation.

6/ Sélection et collage du ciel avec l'outil Lasso.

7/ L'application du filtre Flou directionnel (de « bougé ») suggère le mouvement des nuages dans le ciel.

8/ Sélection des colombes avec l'outil Lasso.

9/ Réglages « luminosité/contraste » conférant l'impact désiré aux colombes.

10/ Le filtre « sphérisation » donne la sensation d'une scène vue « à vol d'oiseau ».

8 Outil Lasso

9 Luminosité/Contraste

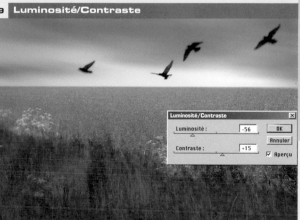

10 Sphérisation

« Efforcez-vous de faire sans cesse évoluer vos idées. »

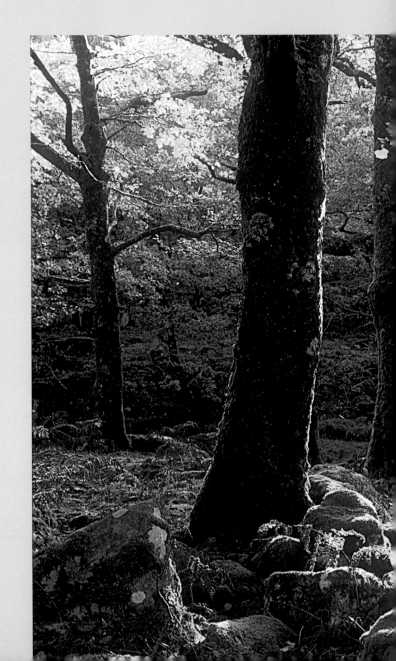

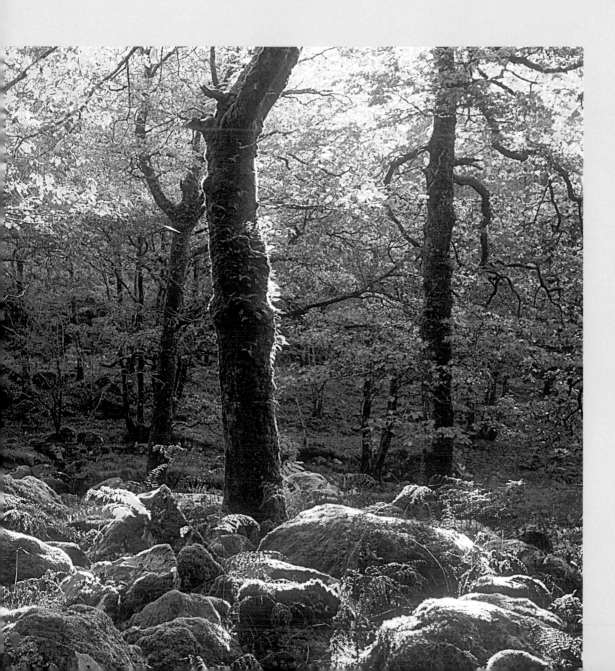

Le partage des images

Images web

Comment bénéficier d'une bonne qualité d'image sur le Web ? Pareillement, comment produire une vue de paysage pouvant être tirée sur papier et qui soit digne d'être encadrée et exposée au regard d'un public ? Il y a encore quelques précautions à prendre pour bénéficier des meilleurs résultats.

Dans ce domaine, le premier facteur à considérer concerne la réduction du « poids » des images et il y a deux bonnes raisons pour cela. D'une part, la durée d'enregistrement et de téléchargement d'un fichier image est proportionnelle à son volume. Ce point reste important dans la mesure où tous les internautes ne disposent pas de la connexion internet à haut débit. D'autre part, la qualité d'image – suffisante pour son observation sur l'écran – ne permet à personne de l'imprimer, ni de l'agrandir de manière acceptable : ce qui protège les images contre la copie illicite ou « piratage ». Une fonction telle que <u>Galerie Web Photo</u> dans les récentes versions de Photoshop facilite considérablement le redimensionnement des images à haute résolution aux spécifications requises [Fichier > Automatisation > Galerie Web Photo] et permet de choisir le style de page web désiré.

1

! Il faut savoir que la plupart des imprimantes jet d'encre convertissent les images en mode RVB en images CMJN, via un espace couleur sRVB. Ceci peut poser des problèmes de rendu correct des couleurs lorsque l'on utilise un autre espace couleur.

! On peut certes comparer des résultats en procédant à de nombreux tirages d'essai de l'image entière, ce qui consomme de l'encre et du papier, tous deux relativement onéreux. Une meilleure méthode consiste à copier/coller les différentes versions de la zone d'intérêt de l'image dans un même fichier provisoire, se tirant sur une seule feuille de papier. Ce tirage de test (même principe que la bande d'essai en tirage photo traditionnel) économise du temps et de l'argent.

! Il est possible de faire tirer sur papier photographique classique. Les fichiers, enregistrés sur CD, carte-mémoire ou adressés via Internet sont convertis ou laboratoire de traitement, généralement dans un format proche du sRVB, de sorte que les tirages sont réalisés comme à partir de films négatifs : on bénéficie ainsi des qualités du procédé argentique (stabilité dans le temps, aspect de l'épreuve, etc.). Réglez le format informatique de l'image numérique pour une définition de 300 dpi ou plus, en fonction du format final de l'agrandissement et/ou des recommandations du laboratoire.

2 Enregistrer pour le Web

Couleurs web

Une palette réduite de couleurs – dites « sécurisées » – est conçue pour le Web, mais son emploi ne garantit pas que les couleurs affichées par votre écran soient identiques à celles qui apparaîtront sur celui de quelqu'un d'autre. Cela vient du fait que les systèmes Apple Mac et PC ne gèrent pas les données couleur de la même manière, ni les logiciels « navigateurs » d'ailleurs. Bien que l'emploi des couleurs web recte conseillé, c'est une sage précaution de vérifier l'aspect de vos pages web sur chacune des deux plates-formes.

3 Sélecteur de couleur

Impression

L'imprimante jet d'encre a changé la manière de travailler des photographes. Certains s'en servent pour les images définitives, d'autres pour les épreuves témoin. Comme son nom le suggère, l'imprimante est pourvue de têtes qui « crachent » des gouttelettes d'encre dont la juxtaposition produit la couleur désirée. Pour bénéficier d'une gamme optimale de valeurs et de couleurs, utilisez une machine « six encres ». Le tirage jet d'encre se conserve bien plus longtemps si la surface de l'image est protégée d'une couche transparente et qu'il est encadré sous verre. Une image tirée avec une définition de 300 dpi a l'aspect d'un excellent tirage « argentique ». Notons à ce propos les conséquences du « métamérisme » : les couleurs de l'image ne sont pas visuellement identiques selon qu'on l'observe à la lumière du jour ou sous le lampadaire du salon. Il est donc conseillé de juger de l'équilibre des couleurs de l'épreuve sous une source de même qualité spectrale que l'éclairage sous lequel elle sera habituellement exposée.

1/ « Glint » (Miroitement) de Paul Williams est un fichier TIFF de 21 Mo. Mais comment réduire son poids pour qu'il soit exploitable sur le net ?

2/ Les versions récentes des logiciels de traitement d'image offrent des fonctions et commandes très souples de « formatage » des images pour le Web.

3/ La notion de « couleurs web sécurisées » (Web 216) date du temps où l'écran des ordinateurs ne pouvait généralement afficher qu'une palette de 256 couleurs. De telles limitations sont rares aujourd'hui.

Appendice

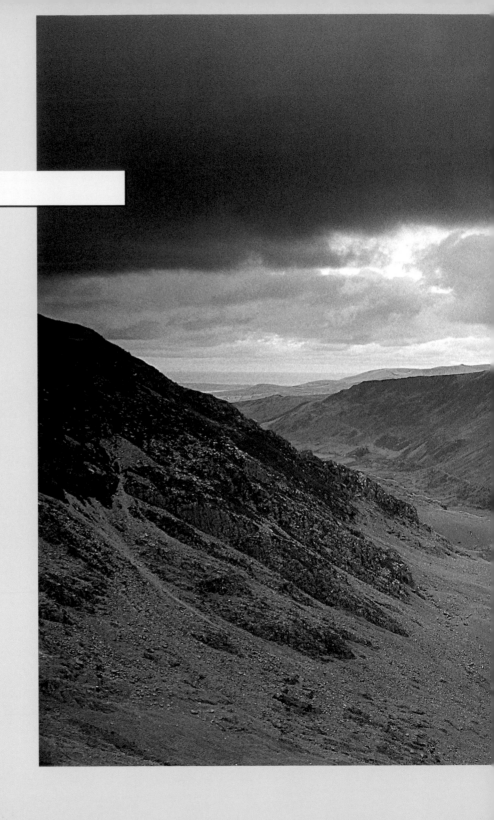

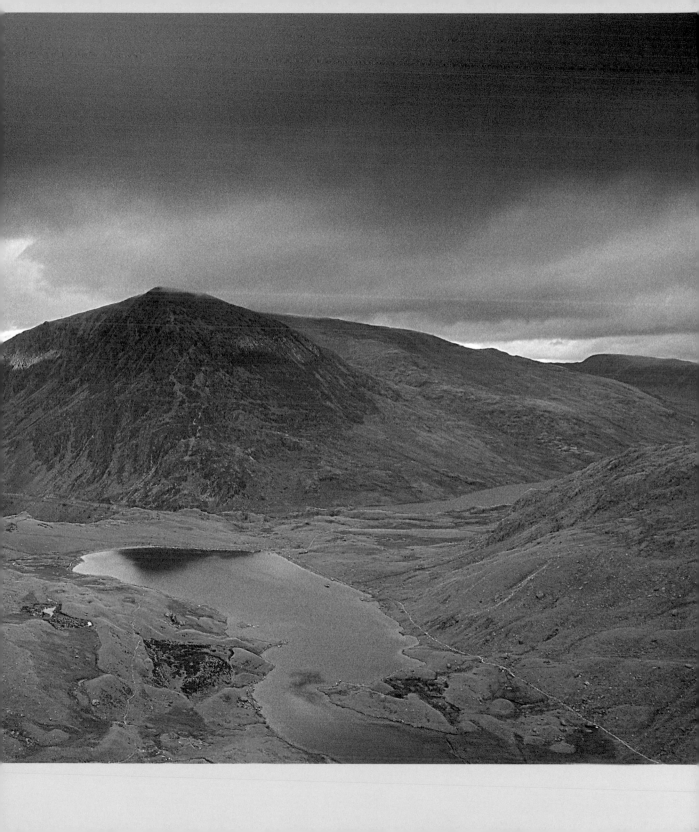

Glossaire

Olga Svibilsky a interprété sa composition en teinte monochrome sélectionnée dans la palette Photoshop. Elle est particulièrement séduite par les « possibilités illimitées » de la manipulation numérique.

Adobe 1998
Espace couleur offrant une gamme de couleurs plus étendue que l'espace standard sRVB.

Aliasing
Défaut de l'image avec lequel les lignes droites sont traduites par des lignes brisées ou par des moirés. Le filtre anti-aliasing atténue ou élimine cet effet. Au niveau du traitement logiciel, la réduction de l'aliasing s'obtient en diminuant les différences de couleurs entre pixels voisins.

Analogique
Le signal représentant les informations varie en continu : cas du film. Le signal numérique est en revanche discontinu.

Balance des couleurs
Les photographes expriment souvent cette caractéristique en termes de teintes « chaudes » (orangé à rouge) ou « froides » (bleu) de l'image. Une dominante peut être agréable si elle est légère, tandis qu'une image qui n'en présente aucune est dite « neutre ». Les logiciels de traitement permettent habituellement ce réglage.

Calques
Procédure rationnelle permettant de travailler progressivement sur une partie de l'image et de sauvegarder les états intermédiaires, mais sans modifier en rien le fichier original.

CCD
Capteur à transfert de charges, utilisé dans une majorité d'APN et de scanners. L'analyse des couleurs est généralement effectuée en RVB.

CMJN
Abréviation pour Cyan, Magenta, Jaune et Noir. C'est le mode communément employé pour le tirage des épreuves numériques avec une imprimante jet d'encre, sur papier argentique et les procédés d'imprimerie.

CMOS
(*Complementary Metal Oxyde Semiconductor*) : sur certains modèles reflex récents ce type de capteur remplace désormais le classique CCD.

Contour progressif
Méthode permettant d'obtenir une transition « douce » de la frontière séparant deux régions de l'image.

Couleur Lab
Méthode très souple de contrôle des couleurs et de la luminance. Cette dernière possède sa propre couche (L), indépendante de deux couches « couleur » (a et b). Contrairement aux autres modes, on peut faire varier les valeurs de luminance sans toucher aux couleurs et inversement.

Courbes
Méthode très efficace de réglage des paramètres d'une région ou de l'ensemble d'une image.

Épreuve argentique
Image tirée sur papier couleur classique à émulsions superposées. Elle est souvent préférée au tirage jet d'encre pour son aspect « photo » et sa plus grande stabilité dans le temps.

Espace couleur
Paramètres définissant les valeurs chromatiques de chaque couleur d'une image. Les espaces diffèrent par la plus ou moins grande étendue de la gamme des couleurs qu'ils permettent de reproduire.

Filtre
Moyen permettant de modifier tout ou partie d'une image, soit à l'aide d'un accessoire d'objectif à la PdV, soit par une fonction du logiciel de traitement.

Firewire
Interface moderne de transmission à haut débit des données entre deux instruments, APN et ordinateur par exemple. Il a l'avantage d'autoriser la connexion « à chaud ».

Format de fichier
Ce sont les différentes manières de stocker et de « lire » les données numériques. Le format de fichier utilisé dépend de la méthode de travail et du type d'image à traiter.

Gamme des couleurs
Désigne la totalité des différentes couleurs pouvant être affichées ou imprimées.

Grain
Caractéristique physique d'un film due à la structure discontinue de l'image. Il peut être simulé au stade du traitement afin de conférer un aspect « argentique » à une photo numérique.

Interpolation
Fait d'ajouter, par une fonction logicielle, des pixels supplémentaires « calculés » à une image numérique (ce qui en change le format informatique).

JPEG
(*Joint Photographic Experts Group*) : format de fichier autorisant la spécification d'un certain taux de compression dans le but de réduire le poids du fichier : il occupe ainsi moins de place de stockage et il se transfère ou se transmet plus rapidement.

Luminosité/Contraste
Réglages d'amélioration de l'image d'usage courant. L'effet optimal s'obtient souvent en effectuant ces corrections sur une zone sélectionnée de l'image.

Niveaux
Le moyen ultra-simple de modifier les valeurs tonales d'une image.

Niveaux de gris
Image N&B, c'est-à-dire composée de plages de densité allant du noir au blanc en passant par un certain nombre de valeurs de gris.

Opérations
Suite d'effets et de réglages que l'on applique automatiquement dans le même ordre à un « lot » d'images similaires.

Outil correcteur
Nouvel outil de Photoshop 7.0 (« healing tool ») conservant l'ombrage, la tonalité et la texture d'origine de la zone retouchée.

Outil de dégradé
Il sert à appliquer une transition progressive de valeurs de gris ou de couleurs à une région spécifique de l'image.

Outils
L'exécution d'une tâche particulière requiert l'emploi d'un outil spécifique à choisir dans une « boîte à outils » et dont on peut définir les paramètres. Par exemple, la Baguette Magique est un outil très performant de détourage automatique des objets.

Pixel
Un élément d'image : l'unité de comptage en photographie numérique.

Profondeur de bit
Ce terme exprime le nombre de valeurs de gris ou de couleurs contenues dans une image numérisée. La plupart des logiciels de traitement travaillent en 8-bit, soit 256 valeurs différentes. Si le système de capture utilise un plus grand nombre de bits, l'image est quand même traitée en 8-bit, mais les informations capturées supplémentaires permettent d'obtenir des images mieux détaillées, notamment dans les ombres.

RAW (données)
Ce sont des données « brutes », telles qu'elles sont recueillies par les pixels du capteur. Leur traitement – soit leur conversion en un fichier « lisible » – se fait dans l'APN ou ultérieurement grâce à un logiciel spécifique. Le fichier RAW « sans perte » est plus léger qu'un fichier TIFF, mais sa conversion en fichier exploitable demande beaucoup de temps en postproduction.

Renforcement
Application d'un filtre de « masque flou » augmentant le contraste entre les pixels de contours, ce qui augmente la netteté apparente de l'image. Il n'est pas forcément souhaitable dans la mesure où les tireuses « argentiques » et les imprimantes appliquent leurs propres algorithmes de « netteté ».

RVB
La sélection trichrome par filtrage rouge, vert et bleu est le fondement de la photo numérique.

Script
« Action » en anglais. Ce terme désigne une suite logique d'effets et de réglages prédéterminés économisant sur le temps de préparation « manuelle ». Il accélère le traitement par « lots » des images similaires.

Sélecteur de couleur
Fenêtre de dialogue permettant la sélection de la couleur désirée.

sRVB
L'espace couleur standard, utilisé « par défaut » par les APN et assurant un bon rendu des couleurs sur écran. La gamme des couleurs reproductibles est cependant plus limitée que dans les autres espaces couleur.

Tampon de duplication
Dit aussi « outil de clonage », c'est l'un des plus utilisés pour le copié/collé d'une région de l'image sur une autre.

Teinte/Saturation
Commandes classiques de sélection des couleurs et de réglage de leur intensité.

Température de couleur (Tc)
Elle s'exprime en kelvins (K). L'œil humain s'adapte automatiquement à la Tc de la lumière, de sorte que nous percevons des sources très différentes comme émettant de la

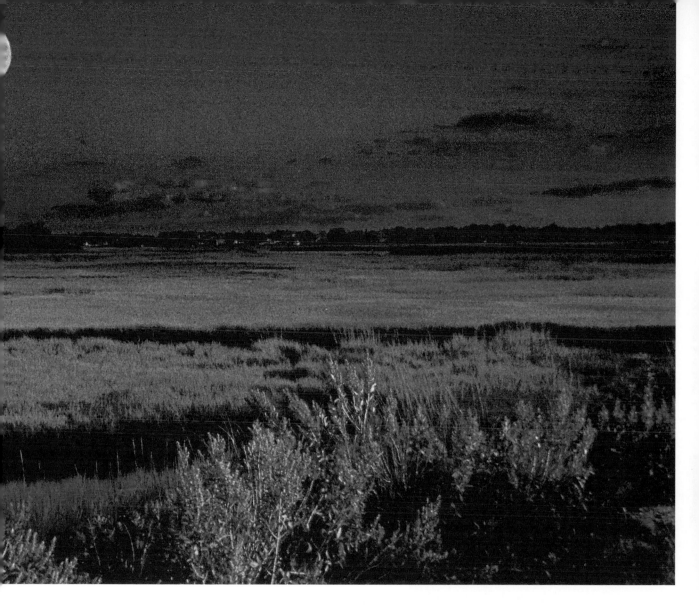

« lumière blanche ». La mesure
manuelle de la balance des blancs
est la meilleure façon d'adapter
les réglages de l'APN avec la Tc de
« l'illuminant ».

TIFF (*Tagged Image File Format*)

Avec ce format « sans pertes » de
données, le fichier est plus lourd
qu'un RAW ou qu'un JPEG, mais il
a l'avantage d'être lisible avec la
plupart des systèmes d'exploitation
et des logiciels d'application.

USB

Interface et protocole de transfert
des données numériques.
Il autorise la connexion « à chaud ».

Zone de travail

Comme la « toile » d'un peintre,
c'est la surface sur laquelle on peut
inscrire, modifier et organiser les
images. Presque tous les logiciels
de traitement permettent d'en
changer les dimensions et/ou les
proportions.

Contacts

Ross Alford

Ross Alford utilise aussi bien l'appareil à film que l'APN, mais ce dernier l'a encouragé à réaliser beaucoup d'images expérimentales. Bien que ses œuvres soient essentiellement élaborées par traitement ordinateur, il prévisualise l'effet de la composition finale au moment des prises de vues. Ross est basé en Australie.

page : 80

http://homes.jcu.edu.au/~ziraa/photo.htm

Jeff Alu

Infographiste spécialisé dans l'animation 3D, l'américain Jeff Alu a beaucoup travaillé dans le laboratoire photo « humide » du JPL/Observatoire du Mont Palomar : l'avènement du numérique fut pour lui une libération. Ses images ont un relief et une profondeur qu'il doit sans doute à son expertise de concepteur graphiste. Le désert est l'un de ses thèmes favoris.

pages : 56, 96, 98

http://www.animalu.com/pics/photos.htm

Hans Claesson

Les images capturées en numérique par le suédois Hans Claesson expriment la force et la beauté de l'environnement naturel, avec une prédilection pour le bord de mer. Ses œuvres participent à des expositions ; sous la forme d'épreuves luxueusement encadrées, elles sont vendues directement dans des boutiques et galeries, ou via un site internet.

pages : 54, 82

http://go.to/photonart

Norman Dodds

Habitant en Écosse, Norman Dodds se décrit comme un « amateur enthousiaste ». Bien que sa conversion au procédé numérique soit relativement récente, il a complètement abandonné le film. Pour lui, le plus important est – en photographiant son sujet – de « prévisualiser » quel sera l'aspect de l'image après manipulation numérique.

page : 32

http://home.freeuk.com/dunsps/fotozone/fotomenu.htm

Stephan Donnelly

Habitant aux États-Unis, Stephan Donnelly a pris cette photo « Eerie Sea » moins d'un an après avoir acheté son premier APN, alors qu'il n'avait aucune notion de photographie. Maintenant passionné, il consacre son temps libre à l'étude approfondie de la photographie, des ordinateurs et des arcanes de Photoshop.

page : 90

www.digitalphotocontest.com

Don Ellis

Basé à Hong Kong, Don Ellis est un passionné de la photographie, avec une prédilection pour le PdV en infrarouge. Sa philosophie est simple : « je me promène les yeux grands ouverts – un peu comme si j'étais une caméra humaine – et quand je tombe sur une agréable association d'images, je me dépêche de les capturer : ce sont des instants que je ne retrouverai jamais ».

page : 16

www.donellisphoto.com

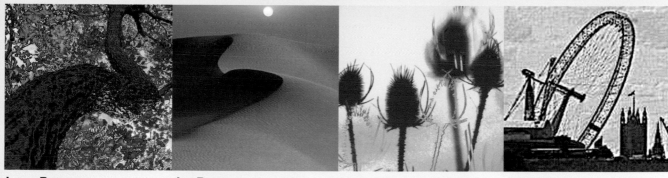

Larry Berman

Larry Berman se définit lui-même comme artiste photographe. Passionné de capture numérique, il discute sur ce thème sur son site web. L'image publiée dans ce livre est chargée d'un climat un peu mystérieux, mais – comme certains artistes du passé – il ne dévoile pas tous ses secrets. Il réside aux États Unis.

page : 72

http://BermanGraphics.com

Jon Bower

En qualité de chercheur spécialiste de l'environnement, le Britannique Jon Bower a eu la chance de visiter beaucoup de lieux à la surface du globe, dont il a rapporté une belle collection de photos de paysage. Les vues originales sont prises sur film, mais les images sont créées par la mise en œuvre de différentes techniques numériques.

page : 40

www.apexphotos.com

Leonard(us) van Bruggen

Au cours des années, ce photographe autodidacte habitant le Canada avait abondamment expérimenté nombre de techniques complexes comme les surimpressions ou le transfert Polaroid : le traitement numérique de ses images argentiques s'imposait. Doué pour la chose artistique, il scanne des dessins à l'aquarelle ou des objets servant de fond ou de premier plan à ses compositions.

page : 74

http://www.memorymarkers.ca

James Burke

Photographe professionnel habitant en Irlande, James Burke a bien sûr la maîtrise totale du procédé argentique. Il opère en numérique quand son client a besoin de résultats immédiats et il continue à utiliser le film pour les travaux courants. Mais les images finales sont traitées en numérique dans les deux cas.

page : 62

www.grand-design.co.uk

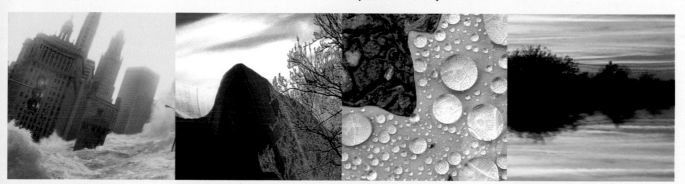

Thomas Herbrich

Habitant en Allemagne, Thomas Herbrich bénéficie de toute l'expérience d'un professionnel confirmé. Il travaille en différents formats, mais ses paysages sont généralement photographiés en moyen format. Toutes les ressources de la manipulation numérique sont mises en œuvre pour la création d'images percutantes associant des éléments très divers et parfois inattendus.

pages : 84, 102, 104

www.herbrich.com

Tony Howell

Le photographe britannique Tony Howell aime réaliser des photomontages qui associent des éléments tirés de la réalité à une pointe de surréalisme. L'imagerie numérique lui permet de combiner et de modifier les originaux pris sur film de moyen format : ce qui implique la maîtrise du logiciel de traitement.

page : 106

www.tonyhowell.co.uk

Gary L Kratkiewicz

Fervent pratiquant, Gary L Kratkiewicz soumet souvent ses images à des compétitions en ligne sur le net. Certaines sont aussi présentées à des expositions locales. Exploitant au maximum les capacités de la capture numérique, il sort rarement sans son APN. Gary habite aux États-Unis.

page : 78

http://www.pbase.com/kratkiewicz

Daniel Lai

Vivant actuellement aux États Unis, Daniel Lai est un photographe d'art capturant ses sujets sur film ou avec un APN. Il vend ses images sur son site web, elles sont publiées dans des magazines photo ou se retrouvent dans des programmes de formation sur Internet. La manipulation numérique avec Photoshop lui permet de transformer des images banales en surprenantes compositions.

page : 52

www.danielart.com

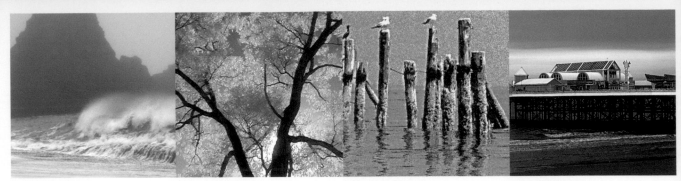

Henri Lamiraux

« Photographe numérique » convaincu, l'américain Henri Lamiraux doit le succès de ses œuvres au fait qu'elles sont capturées, manipulées et archivées dans une suite d'étapes logiques, garantissant la qualité optimale d'un bout à l'autre de la chaîne. Il possède divers logiciels, parmi lesquels il choisit celui donnant exactement l'effet désiré.

page : 48

http://www.realside.com

Frank Lemire

Photographe canadien, Frank Lemire se passionne pour la photographie numérique infrarouge, en exploitant la sensibilité résiduelle du capteur pour cette région du spectre et en utilisant le filtre adéquat. L'arbre est le thème favori de ses photographies de paysage.

page : 36

www.abstrakt.org

George Mallis

George Mallis réside aux États-Unis. Ses œuvres sont diffusées de bien des manières et font désormais partie de certaines collections privées. En associant les aspects de la réalité aux transformations engendrées par la manipulation numérique, le photographe crée des images ayant un fort impact artistique.

pages : 42, 92, 123

www.georgemallis.com

Steve Marley

Steve Marley a définitivement abandonné le film au profit d'un reflex numérique haut de gamme. Professionnel résidant en Grande-Bretagne, la plupart de ses images sont des photos d'action, mais les paysages urbains constituent une part toujours croissante de son portfolio. Ses images figurant dans l'ouvrage montrent que la photo numérique n'est nullement synonyme de « trucage » de la réalité.

pages : 34, 50, 64

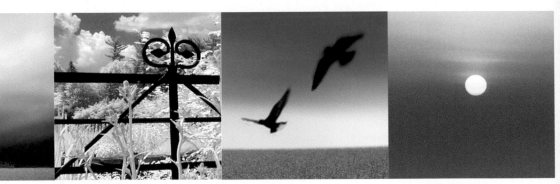

Allan Schapp

Semi-professionnel habitant en Hollande, Allan ne s'est lancé dans le numérique qu'assez récemment. Bien qu'il ait reçu une solide formation technique, il se considère comme un « artiste photographe ». La composition des images est généralement simple, leur beauté étant fondée sur l'harmonie ou le contraste des couleurs.

pages : 4, 26, 67

Carl Schofield

Résidant aux États-Unis, Carl Schofield est un photographe passionné qui participe aux concours et vend ses œuvres dans les galeries. Étant passé au numérique il y a quelques années, il aime prendre des photos en infrarouge qu'il traite à l'ordinateur jusqu'à obtenir l'effet désiré.

pages : 100, 102

http://home.twcny.rr.com/ scho/newpics/intro.html

Walter Spaeth

Lauréat de nombreux prix, Walter Spaeth a reçu une solide formation en photographie classique, mais il s'est converti au procédé numérique dès qu'il a commencé à donner des résultats intéressants. Il réalise des images saisissantes en associant la couleur, la lumière et les formes, en donnant ainsi une représentation moins habituelle de la réalité. Il habite en Allemagne.

page : 110

www.artside.de

Frantisek Staud

Frantisek Staud utilise les deux procédés – l'argentique et le numérique – pour créer ses images. Cela implique l'emploi d'un scanner film à hautes performances pour la numérisation des originaux 24×36, un traitement poussé sous Photoshop, enfin les tirages d'épreuves témoin optimisées en jet d'encre ou laser. Basé en République tchèque, il ne transmet ses images – aux éditeurs, magazines et agences – que sous la forme de fichiers numériques calibrés.

pages : 12, 25

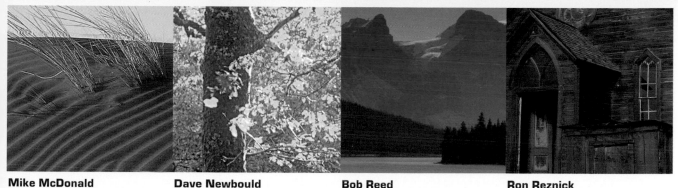

Mike McDonald

L'américain Mike McDonald pratique la photographie par plaisir. Il prend maintenant ses photos en numérique parce que le procédé répond mieux à ses besoins que le film. Ses images sont fréquemment exposées sur Internet, où il gagne assez régulièrement le prix « La Photo du Jour ».

page : 76

www.digitalphotocontest.com

Dave Newbould

À l'origine, Dave ne prenait des photos que pour garder le souvenir de ses randonnées en montagne ; il fut étonné de voir que d'autres personnes les appréciaient. En 1993, il fonde sa société « Origins », éditeur de cartes postales, posters et calendriers. Les images publiées dans l'ouvrage témoignent de la superbe qualité obtenue par numérisation des originaux au scanner. Il habite le Pays de Galles.

pages : 6, 35, 94, 114, 118

www.davenewbould.co.uk

Bob Reed

Bob Reed opérait surtout sur film grand format, mais le traitement numérique offrit bientôt de nouveaux débouchés à ses images prises avant qu'il ne connût Photoshop. Les images très agrandies et joliment encadrées sont vendues dans des boutiques, galeries, sur son site web, à son studio, etc. ; elles sont recherchées pour la décoration d'intérieurs publics ou privés. Il habite aux États-Unis.

pages : 20, 46, 58

www.AlpineImages.com

Ron Reznick

Ce photographe s'est jeté à corps perdu dans le numérique. Pour lui, l'essentiel est de bien exposer à la prise de vue. Après avoir passé beaucoup de temps à expérimenter les différents logiciels, il a maintenant trouvé la méthode qui lui permet de réduire les opérations de post-traitement au minimum. Ron réside aux États-Unis.

page : 14

http://www.digital-images.net/

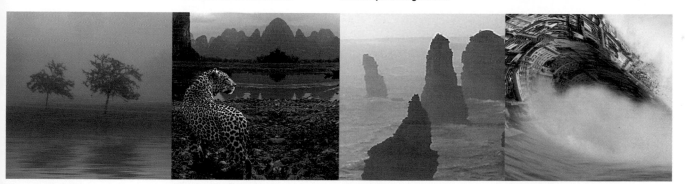

Olga Svibilsky

Née en Ukraine, Olga habite les États-Unis depuis quelques années. Utilisant APN et reflex numérique, elle apprécie « les possibilités sans limites » de manipulation d'image offertes pas Photoshop : elles lui permettent d'exprimer pleinement sa passion pour la photographie. Ses images sont exposées sur plusieurs sites web.

page : 120

www.princetonol.com/groups/ photoclub/OlgaSergyeyevaPhot ogallery/index.html

Maarten Udema

Maarten habite aux Pays-Bas. Au cours de ses voyages autour du monde, il a pris de nombreuses vues de paysage sur films de différents formats. Ces images servent de base de départ à des photomontages qu'il élabore sur l'écran de son ordinateur : des images « truquées » certes, mais « crédibles » !

page : 28

http://www.mauph.com

Steve Vit

En 2000, un voyage autour du monde fut pour Steve Vit l'occasion de se lancer dans la photo numérique. Compte tenu de son vif intérêt pour le domaine informatique, sa pratique photographique s'est essentiellement développée au sein de la communauté des photographes internautes. Il habite en Australie.

page : 44

www.digitalphotocontest.com

Paul Williams

Pour construire des images percutantes combinant plusieurs originaux sur film, Paul Williams fait appel aux techniques logicielles les plus élaborées. En Angleterre, ses œuvres sont vendues en édition limitée dans des galeries d'art, ainsi que sur la galerie en ligne de son site web. Certaines images contiennent un « message caché » relatif aux problèmes de l'environnement. Leur création à l'ordinateur demande des heures de travail.

pages : 10, 86, 116

www.photocornwall.com

Remerciements

Tout ouvrage de ce genre est le fruit d'un travail d'équipe. Un grand merci à Kate Stephens pour sa patience et ses précieux conseils, à Natalia Price-Cabrera pour l'édition, à Sarah Jameson pour la recherche et la découverte des images. Merci à Bruce Aiken pour son concept de mise en pages et sa perspicacité, à Brian Morris pour les excellentes suggestions qu'il nous donna au fur et à mesure que nous progressions dans la rédaction.

Enfin, nous remercions très chaleureusement les photographes de tous les coins du monde qui ne se sont pas contentés de nous confier les œuvres admirables répondant à nos besoins, mais qui les ont accompagnées de judicieux commentaires.